演技六講

Richard Boleslawski
理查德·波列斯拉夫斯基／著

話劇、電影藝術家
鄭君里／譯

李行工作室／主編

總　序

演劇是一件偉大的奇蹟！自有戲劇以來，所有的演員莫不努力地突破己身的條件限制，希望在舞臺上創造出飽滿、動人的角色形象而達於「至善」、「永恆」這兩種亙古不朽的境界；而觀眾也因而得以超脫生活的瑣碎苦難，而有善美的藝術感受和生命的體認感悟。就因為這奇蹟般的演劇，才值得所有的演員把他們的一生都奉獻給他。

西方戲劇自清季傳來中國，歷經文明新戲、學生演劇、早期話劇的形成與發展，一九二〇年代的現代戲劇已然蓬勃開展。非職業演劇「愛美劇」的推動、北京人藝劇專（一九二二）、北京藝專戲劇系（一九二五）的相繼

成立，洪深、余上沅、趙太侔、熊佛西、陳志策、唐槐秋、田漢、沈西苓等陸續自美、歐、日學習現代戲劇歸國，並將新的觀念引入及樹立新的藝術標準，凡此皆是當時藝術導向的話劇在初生、發展階段的現象。畢竟現代戲劇在中國是遲到的，面對強大固著的戲曲藝術審美習慣、話劇／電影界對於表演人才的需求日益殷切，以及因應抗戰時局話劇隊伍急遽發展的需要，國外系統化表演方法的譯介成為彼時表演人才養成的必要策略。一九三〇年代，史旦尼斯拉夫斯基表演體系即是在這樣的背景下被引入中國並造成深遠影響。

上海南國藝術學院戲劇科、南國社出身的話劇、電影藝術家鄭君里（一九一一至一九六九）即是最早譯介史氏體系的人之一。他在一九二八年進入南國藝術學院習藝後，即不斷地探索話劇表演的規律性與突破的可能，在苦悶於激情與理性兩種不同的舞臺效果矛盾中，他開始尋求學理的啟發，一九三七年翻譯出版的《演技六講》一書即是他當時的具體成果。

《演技六講》的作者波列斯拉夫斯基是波蘭人，他曾在莫斯科藝術劇院當過演員及導演，該書通過一位導演與表演初學者的教／學對話形式，分別

演技六講　　　　　　　　　　　　　　　　　　　　　　　　　4

闡述注意力集中、情緒的記憶、戲劇的動作、性格化、觀察及節奏等六個基本概念，是史氏表演體系的濃縮結晶。透過該書的翻譯，以及與自身表演經驗的印證，鄭君里努力的方向似乎更明確了，這一個謙虛為角色、觀眾服務的僕人——演員，曾說：「也許我要失敗的。但，即使我垮下來，我還願做人家的踏腳石。」（《角色的誕生》後記）後來，他不但沒有失敗，反而更加勤奮地在藝術創作之外進行大量的翻譯著述，真正為之後的表演愛好者及話劇同業打下堅實、可與之同行的基石。

一九三六年鄭君里受友人贈之史氏的《演員自我修養》英譯本，隨即展開翻譯工作，一九三七年春天已譯出第一、二章，並以〈一個演員的手記〉為題刊登於上海《大公報》上，可惜後續的翻譯因抗戰阻斷。抗戰期間，鄭君里先是忙於走闖南北的抗敵演劇隊的領導行政事務，大時代的戰火中他並未或忘未竟之業，「眼看著對表演一天比一天生疏，便愈不敢碰他；愈是怕他，愈是想瞭解他。就這樣，我在一九三九年去內蒙的旅途中，白天掛在卡車頂上跨過戈壁與黃河，而晚上就伏在雞毛店的的土坑上翻譯著《演

員自我修養》。」（《角色的誕生》後記）與此同時，譯介蘇聯史旦尼斯拉夫斯基、丹欽科、梅耶赫德、瓦赫坦戈夫的論文也透過《新演劇》、《劇場藝術》、《戲劇春秋》、《戲劇月報》和《中蘇文化》等刊物引介給中國讀者；另外，甫從英國留學歸國的黃佐臨、金韵之（丹尼）夫婦受邀至重慶的國立劇校任教，丹尼亦開始在這所學校介紹了史氏的表演體系。

經過了多番波折，鄭君里曾就讀北京藝專戲劇系第一屆畢業生、上海業餘劇人協會同仁的章泯（一九○六至一九七五）合譯完成的《演員自我修養》，終於在一九四三年由上海新知書局出版，體驗派的史氏表演體系至此正式完整地為話劇人所知、所學及發酵影響。而在此前一年，鄭君里在四川參與了與話劇同仁一次為期四十餘天的座談會上，大家有系統地交換工作經驗，也促發他構思撰寫一本結合史氏體系與中國話劇經驗，更適合中國人閱讀與接受的表演專著，這本書，就是他在一九四八年出版的《角色的誕生》。

這本書看得出鄭君里如何地在史氏表演體系的基礎上，結合自身的演劇、閱讀經驗，以及對表演的理解體會並進而化用的用心，全書分演員與角

色、演員如何準備角色、演員如何排演角色、演員如何演出角色等四章，完全地為表演愛好者的舞臺實踐設想，實用工具書／啟蒙書的色彩明顯。中國話劇、電影先驅洪深（一八九四至一九五五）在該書的序中將其寫作脈絡分析得準確：

中國的舊說法，「大匠能與人規矩，不能使人巧」；這個「怎樣」（按：指演員如何體現角色）是祇可「意會」而不能「言傳」的。但是史旦尼斯拉夫斯基記錄了自己的以及別人的工作經驗，勇敢地努力於「言傳」這個「怎樣」。鄭君里也記錄了別人的以及自己的工作經驗，也勇敢地努力於「言傳」這個「怎樣」。我以為後者受前者的影響頗大，後者也是前者的延長。如果鄭君里不翻譯《演員自我修養》，也許他不會想到，甚至寫不出他的《角色的誕生》；但後書確有它自己的貢獻，有很多話確是未經前書道出的。

從青年鄭君里翻譯《演技六講》、《演員自我修養》，再到撰述《角色的誕生》這一段追尋表演奇蹟的歷程看來，那是一個在話劇初興但又環境艱苦的年代，一個醉心於戲劇藝術並熱情奉獻的青年，在史氏表演體系的啟蒙與滿足中，找到並堅定了他的表演方向及藝術追求。

在李行導演熱情的促成下，這三本書即將在臺灣由「秀威」復刻出版。

我先睹為快認真地看了這三本書，在閱讀的過程中，我清楚地感受到史氏表演體系雋永的奇蹟，以及何以鄭君里致力於相關譯述以為追隨的感動。我深信這跨世代表演奇蹟追尋的成果，不僅僅是珍貴的表演文獻而已，他更是能在當代持續給予熱愛表演的青年朋友的「師友」，有其相伴，雖苦猶樂的表演之路就不寂寞了。

二〇一三年春　於中國文化大學戲劇系

徐亞湘

譯者序

演員的表現手段是他的聲音、動作、感情——而不是寫在紙上的字。單以演員的地位來說，我是不配、而且是不必執起筆來。

傳說西頓士夫人演《馬克白》，觀眾中往往以人感動得暈過去；沙爾文尼演《奧賽羅》，也驚天地而泣鬼神；他們對這兩個角色所寫下的論文卻非常平凡。但有什麼關係呢？他們的演技依舊成為莎士比亞的近代演出之有力的傳統。

有修養的天才尚且如此，何況是一些庸俗的演員？假使我夢想過從天才的著作追尋一些演員工作的啟示，那麼我現在做到的也不過是限於搬字過紙

的平庸工作而已。

自來批評家寫演技的論文筆演員自身寫得多，演員在文字上的貢獻也遠遜於在舞臺上。但，他們最大的貢獻已隨著時間消逝了。幸運的西頓士夫人只在倫敦藏書館裡留下些讚美的零簡，更幸運的沙拉・貝哈特也不過在初期的電影裡留下了破碎的形象，那麼像泰爾瑪、堪姆布爾、歐文、歌格蘭之流能夠把自己的造詣留在紙上讓後學者吟玩，倒不僅是他們自己，而且也是我們的幸運。

這幾位一代的名優的遺範自然值得後學者遵循。但從一般看來，與其說他們想為後學者闡明表演技術的法則，勿庸說想創造自己的演技的哲學。演員表演某種情感是否需要有切身的經驗；他是否要運用真的情感去表演；演技是否要跟生活接近或隔離——這些問題他們都已借重自己的經驗做出不同的答案了。自然我們得到了幾個演員的基本原則，可是並沒有接觸技巧的要素。

這本小書的目的就是，如依薩士（J.R. Isaacs）在原序裡所說的，代演員選擇一切必要的工具，再指示他應用這些工具的方法。

作者說過：演員的藝術是教不了的。他生來就得有才能；但是把他的才能襯托出來的技術是可以教的，而且非經教導不可。所謂技術，不外是指完全實際的、人人可得而有的東西。

技術的基礎是演員的形體的訓練，但這還不是作者所謂的「技術」。他把身體的訓練譬諸調整一種機件。他說：「就算調整得最完善的一架小提琴，假使沒有音樂家去演奏，它不會自動地奏出樂聲來的。理想的演員一定要取得一個『情感製造者』或創造者的技術以後，要能夠遵循霞飛遜（按：現譯湯瑪斯・傑佛遜，原文Thomas Jefferson，美國第三任總統）的遺訓『內心要熱烈，頭腦要冷靜』以後，他的修養才可謂是到家。這一點辦得到嗎？

自然辦得到的。不過是要我們把人生看作兩個不同的步驟所湊成的一個連貫的順序。一步是『主題』，一步是『動作』。第一步，演員先要了解他當前所接觸的題目。以後再由意志的火花把他推入充滿活力的動作之中。一個演

員處理一角色的方法，起先只要能夠在登場後的一秒鐘的五百分之一的剎那，把頭腦冷靜下來，認清當前的主題；隨後在一秒或是五秒、十秒鐘的五百分之一的第二剎那，把自己很熱烈地投入劇情所需要的動作中，他也就取得了演技的完全的技巧了。」（見原作者：演技的基礎一文）

即知即行，這就是演技的最單純而最正確的真理。這不是太簡單了嗎？

是的，真理往往是最簡單的。讀者只要花幾小時的功夫便可以把這本書讀完了，在譯者也不過是費去幾百個小時的功夫。可是譯者自己覺得談不到理解它的，因為它不是文藝作品，而我們都沒有經過長時間的實習。作者希望我們能夠像書中的女孩子一樣，很用功，很有悟性。但他講了一節以後，卻要她實習一年兩年以後再來。他說這種事業要我們花上畢生的精力，同時也值得我們把畢生貢獻給它。

末了，我想介紹一點作者的履歷。理查德‧波列斯拉夫斯基（Richard Boleslavsky）原籍是波蘭人，在莫斯科藝術劇場做過演員，在該劇場的第一研究院當過導演，後在美國，任實驗劇場（Laboratory Theater）的導演，同

時在百老匯街和好萊塢也導演過不少戲。他的作品到過中國的有《拉斯蒲丁》（Rrsputin and The Empress）、《忘命鴛鴦》（Fugtive Lovers）、《女間諜》（Operator 13）等作，他又當過《復活》（We Live Again）和《孤星淚》（Les Miserables）的「演技指導」（Acting Director）。

這篇序有一小部分是襲取依薩士先生的意見，譯者未便掠美。又，書中的注解是譯者加的，當初原想聊作瀏覽自修之助，現在只好拿這些為詳盡的參考，很自愧的搬到讀者面前。

鄭君里

目次

第一講

聚精會神

時間是早上。地點在我家裡。有人敲門。

我：請進來。（門是慢慢地，輕輕地開了。一個年約十八歲的漂亮女孩子進來。她張大一雙畏縮的眼睛望著我，手裡很不自在地捏著錢袋。）

女：我……我……我聽說你是教授演劇藝術的。

我：不！對不起得很。藝術是教不了的。要成功一種藝術先得賦有才能。這玩意兒有些人生來就有，有些人壓根兒沒有。你下苦功可以

把你的才能培養起來，可要創造出一種才能是不可能的事。我力之所能及的只是幫助一些決心從事舞臺工作的人們，施以培養與教育，俾能夠擔當起演劇的忠實誠懇的工作。

女：是的，自然囉。請你也幫助我一下吧，我實在喜歡演戲。

我：喜歡演戲不算什麼。誰不喜歡演戲？你先得把你自己獻給戲劇，把你整個生命貢獻給它，連你全部的思想，全部的感情也得交給它。為著演戲，無論什麼也要肯犧牲，什麼苦也能吃得下。還有更重要的一點是，你得準備把你整個生命，把什麼都交給演劇，卻不可奢望演劇反過來給你什麼報酬，連你一向以為非常美麗、非常動人的一點最小的收穫都不要打算得到。

女：我是懂得的。在學校裡我已經演過不少戲了。我了解演戲是免不了要吃苦頭的。我一點也不在乎，只要我能夠演戲，演戲，演戲，我什麼都辦得到。

我：比方說，劇場不讓你演戲，演戲，演戲，你又怎麼呢？

演技六講　　　　　　　　　　　　　　　18

女：為什麼不讓我演？

我：因為也許我發現你不一定是有才能的。

女：可是以前我在學校裡演戲的時候⋯⋯

我：你演過什麼戲？

女：《李爾王》[1]。

我：你在這次熱鬧裡面湊了個什麼角色？

女：就是演李爾王的角色。我所有的親友們，我們學校裡的文科教授，連我叔母瑪麗都異口同聲地說我演得了不起，自然我是有才能的。

我：恕我冒昧，我不是要批評你所提到的那一些高貴的人們，可是你敢斷定他們都是甄別天才的鑑賞家嗎？

女：我們學校的教授一向是很嚴厲的。他自己就跟我一起揣摩李爾王的角色。他是一位偉大的權威者。

註

1

《李爾王》（King Lear）為莎士比亞名劇之一。

我：喔，原來是這樣。那麼瑪麗叔母又是怎樣的一個人呢？

女：她跟白拉士哥[1]先生有點私交。

我：哦，那好極了。可是，你能不能告訴我，當你的教授跟你一起揣摩李爾王這個角色的時候，他怎麼教你表演這幾句臺辭的呢，就拿『狂風啊，吹呀，把你的兩頰吹碎吧！狂嘯呀，吹呀，吹呀！』這段臺辭做例子。

女：你是要我演給你看嗎？

我：不。只要你告訴我，你過去怎麼唸這幾句臺辭就得了，你打算過把它演成怎麼樣呢？

女：我先是這樣站著的，兩條腿並得緊緊的，身體衝前了一點點，把我的腦袋這樣的抬起來，把兩條臂膀像天舉著，拳頭抖動起來。於是我又得深深地吸一口氣，突然發出諷嘲的笑聲──哈！哈！哈！

註

1 白拉士哥（David Balasco）為美國權威的戲劇導演。

（她笑了，是一種可愛的，稚氣可掬的笑容。也只有一個快樂的二

九佳人才會這樣笑的。）於是裝出詛咒上天的樣子，吊足嗓子把這

些臺辭朗誦起來：『狂風啊，吹呀，把你的兩頰吹碎吧！狂嘯呀，

吹呀！』

我：謝謝你。這一點已經使我充分明瞭你對李爾王這個角色的理解而有

餘了，你的天才也一目了然。我還可以再請教你一件事嗎？請你把

這一句句子再唸兩遍。好不好？第一遍用詛咒上天的調子，第二遍

用不著詛咒，你只要顧全句子裡的意義，只要顧全它的思想便得

了。（她也不及細想，詛咒上天好像是家常便飯似的。）

女：當你詛咒上天的時候，你唸成這個樣子：『Kuang ─feng─a─,

chui─a─, ba nidi liang gia chui ─sui─ba─, kuang ─kiao─a─, chui

─a─o』（這個孩子拚命地詛咒上天，可是我望到窗外，卻看見蔚

藍的天似乎在暗笑這種詛咒。我也有此同感。）要是用不著詛咒，

我要用別的不同的方法把它表現出來。呃，呃……我不知道怎麼辦

好……豈不笑話？呃，是這個樣子的……（這孩子又有點弄不清楚，

嫣然一笑，把字眼囫圇地放邊，急急切切地一口氣把它唸出來。）

『Kuangfeugá, chuiá, banidiliauggia, chuiá, suiba, kuangkiaoá, chuí.』

（她簡直完全糊塗了，只好把她的錢袋亂扯一陣。靜默一會。）

我……真奇怪！你年紀那麼輕，一提起詛咒上天，你事先連一秒鐘都不用

遲疑，可是你居然會沒辦法把這些句子簡直而明瞭地讀出來，表明

它內部的真義。你連音符都找不到便想演奏曉邦的《夜曲》[1]。你

污蔑了糟蹋了詩人的佳句和不朽的感情，而同時你連一個識字人所

應有的一點最基本的技能都沒有——識字人起碼也會有一種把別人

家的思想、情感、語言轉達得很有條理的能力，你還有什麼權利配

說你過去從事過演劇的工作呢？你已經把「演劇」這個名詞的真義

完全的破壞了。（靜默片刻；這孩子望著我，演裡充滿著一個無辜

註

1 曉邦（又譯為蕭邦，Chopin, 1809-1849）為波蘭人，名作曲家。《夜曲》為其名作。

的人聽見宣判死刑的神氣。她的小錢袋落到地板上。）

女：難道我一輩子都不能演戲了嗎？

我：假使我說「不能」又怎麼樣呢？（靜默片刻。這孩子的眼睛裡的神態全變了，她用一種鋒銳的追究的眼光筆直的射入我的靈魂的深處，漸漸知道我並不是跟她開玩笑，便咬緊牙關，拚命想把她心裡正感受著的痛苦遮掩過去。可是一點用都沒有。一顆豆大的珠淚從她眼眶裡滾出來，在這一剎那中這孩子引起了「我見猶憐」之感。這一來把我的心思全盤打斷了。她強自抑下了感情，咬著牙根發出顫抖的聲浪跟我說——）

女：可是我還要演戲的。此外在我這一生，什麼也不想要了⋯⋯（在二九年華的人，他們往往是這樣說的，可是在我聽來依舊深深地受感動。）

我：好，算了吧。我告訴你，就在這一剎那中間，你對於演戲的貢獻

——或者不如說是你自己在演劇方面的造就——是大大的超過了你

過去所演過的一切角色的成績。此刻你受著痛苦；你深深地銘感到內心。無論在哪一個藝術部門，你不具備了這兩種要素，你是不會有什麼成就的，特別在演劇藝術上更是如此。只要你肯先付出這一種代價，才能夠取得「創造」的樂趣，誕生一種新的藝術價值的樂趣。讓咱們馬上一起動手幹起來，看看咱們的結果又是如何。讓咱們就你能力所及的範圍內嘗試創造一點細微的──而且純真的「藝術價值」吧。這是你的女伶生活的發展過程中的最初的一步。現在換上一片可愛的，愉快的微笑。我做夢也沒有想到我沙嗄的聲音顆豆大的，美麗的珠淚已經被遺忘了，它不知消失到哪裡去了。（那居然會使人家破涕為笑。）你細心的聽我講，老實的回答我。你曾經看見過一個人，一位專門家，在從事他的工作的過程中埋頭於某種創作上的問題沒有？譬如說，你看見過一個保障幾千人的安全的舵手在郵船上工作的情形嗎？看見過一個在顯微鏡前工作的生物學者嗎？看見過一位埋頭設計一座複雜的渡橋的工程師嗎？或者你又

女：有一次我在舞臺的邊廂裡看過約翰・巴里穆[1]表演過《哈孟雷脫》【2】。

我：你看過他的戲，他給你最深的印象是什麼？

女：他演得真好透了。

我：他演得真好透了。

女：這我曉得的，此外還有什麼呢？

我：他一心一意的只管做戲，一點也沒有理會我。

女：對了，這是更要緊的關鍵；他不僅是不理會你，連在他周圍的一切東西都不曾理會到。他一心一意做他的戲，正好像一個舵手，一位科學家，一位建築師埋首於個人的工作一樣——他當時正在聚精會神。把「聚精會神」這句話牢牢的記著。無論是在哪一個藝術部

看見過一位偉大的演員表演他拿手好戲的神態嗎？

註

1　約翰・巴里穆（John Barrymere）為舞臺與銀幕上的優秀演員，舞臺劇方面以演《哈孟雷脫》一角著稱，有聲電影初期，盛傳巴氏將該劇搬上銀幕。

2　《哈孟雷脫》，又譯為《哈姆雷特》（Hamlet）為莎士比亞四大悲劇之一，寫懷疑主義者的丹麥王子為父復仇的悲劇。

門，特別是在演劇藝術這一部門裡，這一點是非常重要的。只要能夠聚精會神，我們便可以提起我們全部的精神和才智的蓄力，集中於一種固定的對象之上。只要我們的工作興趣不間斷，這種蓄力便可以維持到很長很長的時間——有時候居然可以長過我們體力所能支持得了的程度。我聽說過，一次有一個漁夫在海上遇到大風浪，他足足有四十八小時之久沒有離開過他所掌著的舵，聚精會神地駕駛著他的小桅船，支持到最後的一分鐘也沒鬆懈。直至他已經把船安然地駛回海港，他才吃不住，昏過去了。像這一種力量，這一個沛乎流露的不屈不撓的實力，是每一位具有創造力的藝術家所應有的最基本的特質。你一定要在自己的內心裡發現出這種力量來，然後把它發展到最高的限度。

女：可是，怎麼下手呢？

我：我會告訴你的。你不要著急。最要緊的關鍵是：要從事演劇藝術，首先少不了一種獨特的聚精會神。舵手有的是指南針，科學家有的

女：是他所擔任的角色。

我：不錯，只是他先得明瞭他的戲才談得到。演員只在經過揣摩與排演以後，才說得上是開始著手去創作。或者換一句話說，他第一步是用「摸索、推敲」的態度去創作演技的，到了登臺的那天晚上他才到達「綜合、構成」的創作的地步。現在且問你，演技是什麼？

女：演技嗎？演技是演員……演戲，演戲的時候……，我不大清楚。

我：你打算終身聚精會神的致力於一椿事業，而你居然可以不清楚這種事業是什麼嗎？演技是通過了藝術手段而誕生的人類精神活動的生活。在創造的演劇工作中，演員的聚精會神的對象就是人類的精神

是顯微鏡，建築家有的是構圖──凡此一切具形的、眼看得見的物體都是他們聚精會神與創作的對象。換句話說，他們都有一種「物質的」目標，俾他們全部精力都有所集中。無論是雕刻家、畫家、音樂家、作家都同樣有的。可是演員卻根本沒有那回事。你跟我說，演員，聚精會神的對象是什麼呢？

活動。在他工作的第一個期間——即從事「摸索、推敲」的時間——是以他自己的靈魂，以及在他周圍的男男女女的靈魂為聚精會神的對象。在第二個時期——即「綜合、構成」時期——卻只以他自己的精神活動為對象。這就是說，要談演劇，你就一定要知道怎麼樣聚精會神地去把握一些抽象而不具形跡的東西——去把握一些只有深入自我之中才體會得到的，只有在人生中最偉大的情操與最殘酷的鬥爭爆發的一剎那間才會流露出來的東西。換言之，人類情操有些並沒有實質，只能從啟發或想像得之，而你對於這一種情操卻非得有一種性靈的聚精會神不可。

女：可是一個人怎麼能夠把沒有實感的東西在內心裡培養起來呢？你又從何下手呢？

我：從最初第一步下手。譬如弄音樂，不是從曉邦的《夜曲》下手，而是從最簡單的音階開始。演劇的最簡單的音階就是你的五覺：視覺、聽覺、嗅覺、觸覺、味覺。這些都是你的創造工作的鑰匙，正好像

曉邦的《夜曲》裡的一個音階一樣。你得用功練習怎麼樣去支配這個音階，怎麼樣把整個身心聚精會神的用在五覺上，使它們靈活地運用起來，給它們各種不同的練習，要它們創造出各種不同的答案。

女：我希望你這番話不是指我連聽話或感覺的本領都沒有。

我：在日常生活中你也許懂的。就是「大自然」也教過你一點。（她的膽子大了起來，講話的神氣有點像要跟全世界的人挑戰似的。）

女：不見得吧，講話的神氣有點像要跟全世界的人挑戰似的。

我：真的嗎？咱們試試看。現在你就這樣的坐著，請你假裝聽見一隻耗子在那面牆角挖洞的聲音。

女：觀眾坐在哪一面？

我：這對你一點關係也沒有。你的觀眾還不至於忙著買票看你的戲呢。不要管這些事。乾脆照我出的題目做去吧。聽，一隻耗子在那面牆角挖洞。

女：好的。（接著她做的卻是種莫名其妙的神態，用右耳不對，用左耳

也不對，看起來一點也不像是在靜寂之中聽見耗子的小爪輕輕地在挖洞的微聲。）

我：好了，現在再請你假裝聽見一班交響樂隊奏著《阿伊達》【1】樂聲吧。

你懂得這個進行曲嗎？

女：自然懂得。

我：那麼，請吧。（又是剛才的老套──看來一點也不像是聽著一段勝利的進行曲的演奏的樣子。我笑了。這孩子才明白是出了毛病，她有點不安。她等待著我的判語。）現在我曉得你也知道你自己是多麼不中用，你連高音與低音之分都差一點鬧不清楚。

女：你出的題目實在太難了。

我：你說《李爾王》的詛咒上天的一段戲倒是容易做嗎？不，親愛的。我得坦白的告訴你……你連怎麼樣去創造人類精神生活中最渺小的、

註
1　阿伊達（Aida）為義大利歌劇家凡爾第（又譯威爾第，Verdi）的作品。

最簡易的片段還不知道呢。你不知道怎麼樣去運用性靈的聚精會神。你不僅不懂得怎麼樣去創造複雜的感覺與情緒，甚至連你自己的五覺都把持不住。凡此一切你每天都得下苦功去練習，我可以給你千百個題目。要是你肯用點腦子，你以後還會另外發現十百個題目的。

女：好的，我願意學。我願意照你告訴我的做法。這樣我夠得上做個女演員嗎？

我：你問得很對。單是這樣還夠不上做個女演員。只能聽得清楚，看得明白，感應得忠實，是不夠的。你一定要把它運用到各方面去。假定你此刻在演著戲。幕開了，你第一個題目就是聽著一輛車子漸漸駛向別處去的聲音。那時候劇場裡成千的觀眾都在自己的私事上轉念頭——有的想著交易所的買賣，有的想到家庭的煩惱，有的想到政局，有的想到吃晚飯，或者有的對隔座的漂亮姑娘轉念頭——可是你一上場便得馬上把觀眾的注意力抓過來，使他們一下子就感著

你的聚精會神的表演比起他們聚精會神於私事是重要得多多了，雖然你只不過是聚精會神地聽著一輛想像的汽車駛向別處的聲音。你一定要使他們感覺到你那輛想像的汽車之前，他們連想起交易所買賣的餘裕都不應該有的！感覺到你是比他們有力得多，感覺到在這一剎那間你是世界上最重要的人物，誰也不敢打擾你一下。一位畫家繪畫的時候，誰也不敢打擾他，假使一位演員做戲時而居然會讓觀眾妨礙了他的創造，這只能怪他自己沒本事。要是所有的演員都有了我說過的這種聚精會神和本領，就一輩子不會出這種亂子。

女：可是他需要什麼東西幫助他，才可以做到這一點呢？

我：需要才能與技巧。演員的教育可分作三部分：第一部分是他身體上全部的生理機能、肌肉和筋絡的教育。站在導演的地位上說，一個演員有了發育完善的身體，我可以很有辦法的支配他做戲。

女：一個新進演員在這一方面要下多少時間的苦功呢？

我：按照以下的課題，每天要練習一個半鐘頭：柔軟體操、節奏體操、

演技六講

32

古典的和現代的舞蹈、劍術、各種呼吸方法的訓練、發音訓練、演講、唱歌、默劇、化妝。每天要花上一個半鐘頭的工夫，不斷不懈的練習兩年，然後憑你這一點造詣才夠得上說一個「看得過去」的演員。

第二部分是學識與文化的教育。你要跟一個以修養的演員談莎士比亞、莫利哀、歌德、加爾達倫[1]，那他就非得清楚知道這班人的地位，他們的劇本在全世界的舞臺上有過怎麼樣的成就不可。我需要的演員要通曉世界文學，要分得出德國與法國浪漫主義文藝有什麼異同。我需要的演員要通曉繪畫、雕刻、音樂的歷史，要時常指得出每一個時代的作風，每一位繪畫大師的個性，最少要不至於有大錯。我需要的演員要對於動作心理學，對於心理的分析，對於

註

1　莎士比亞（Shakespeare, 1564-1616）為英國戲劇之父。莫利哀，又譯為莫里哀（Moliere, 1622-1673）為法國喜劇的正宗。歌德（Goethe, 1749-1832）為德國詩人與劇作家。加爾達倫，現譯卡爾德隆（Calderon, 1600-1681）為西班牙劇作家。

情感的表現，對於情感的原理，都有一個明確的概念。我需要的演員要懂得一點人體解剖學，也要懂得偉大的雕刻作品。凡此一切的學識對於演員都是少不得的，因為他與這些東西有密切關係，在舞臺上一定用得著它們。這種智育的訓練可以養成一個演員做各種不同角色的戲。

至於第三部分的教育——今天我告訴你的就是其中的初步——是精神活動的教育，這倒是戲劇的動作之最主要的因子。一個演員要是沒有一種受過充分訓練的精神活動，隨時聽從意志的指使去完成每一種必要的動作和變化，就不成其為演員。換言之，一個演員非得有一種操縱自如的精神活動以適應劇作者所創作的任何情境不可。沒有一位偉大的演員可以缺少這種精神活動的。不幸這種修養是要用長時間的苦功，犧牲不少的時間與經驗，實驗過許多不同的角色，才可以換得來。這一方面的工作可以培養以下所提到的各種人類所天賦的稟質著手：把自己的整個的五覺在各種不同的想像的

情境下緊緊的把握牢；把感情的記憶，靈感或銘感的記憶，想像的記憶，最後是視覺的記憶，充分的培養起來。

女：可是這些東西我從來不懂的。

我：不過這也差不多就像「詛咒上天」一樣的簡單。你得培養起對想像力的信心；培養想像力的本身；培養純真的天性；培養觀察力；培養意志的支配；培養寬宏的器宇使得情緒的表現可以盡量變化；培養幽默的悟性和悲劇的悟性。此外還有許多許多呢。

女：這是辦得到的嗎？

我：只剩下有一件東西是培養不了而屬於天賦的，那就是「才能」。

（這孩子嘆了一口氣，深深的沉思起來。我也坐著一句話也不說。）

女：你把演劇說得好像一件很偉大、很重要、很……的東西……

我：不錯，在我看來，演劇是一件偉大的奇蹟，在奇蹟中間很神妙的結合了兩種互古不朽的現象，這就是「至善」的夢境和「永恆」的夢

境。只有這一種演劇才值得我們把一生都貢獻給它。（我站起來，這孩子帶著憂鬱的眼光望著我。我了解她眉宇間的寓意。）

第二講

情緒的記憶

你們還沒有忘記一年前來看過我，自稱「實在喜歡演戲」的那位可愛的女孩子吧？今年冬天她又來了。他儀態嫻靜地跑進我的房間裡來，露著笑容，臉上容光煥發。

女：你好！（她的掌握沉著有力；她的眼神直透進我的眼睛裡；她的舉止十分協調；跟過去是大不相同了！）

我：你好嗎？能夠看見你，實在高興得很。雖然說你沒有來看過我，我對你的工作還是很關心的。我從來沒有想到你會再來的。我以為上

次我已經把你嚇跑了。

女：唉，沒有那回事，你並沒有嚇跑我。不過你上次要我做的事委實太多了。自從我決心要做到聚精會神這一步以後，我過的日子委實太苦惱了。無論誰都取笑我——有一次我差一會兒給公共汽車撞到了，因為我當時正在「我的人生樂趣」這個題目上拼命地、聚精會神的用功。你瞧我全照你的話做去，我出這一類題目給自己練習。就是因為這椿事情，公司把我辭退了，而我卻希望自己能夠泰然不改其樂。於是我再接再厲的做去。啊，我自己從來沒有這樣堅強過的。我一路回家，把什麼事都丟開了，只想使自己快活。我高興得好像剛知道自己派定了去演一段好戲似的。我是那樣的堅強。可是我並沒有留神那輛公共汽車，幸虧我在要緊關頭中跳出來了。我嚇了一大跳，我的心卜卜的在跳動，可是我依舊還記著「我的人生樂趣」。我對那開車的笑一笑，叫他開過去好了。他囉嗦我幾句，可是我不曉得他在說什麼——他是在玻璃窗後面說的。

我：我想你還是不要聽清楚他的話的好。

女：噢，我明白了。你以為他對我這樣撒野是對的嗎？

我：我以為他也沒錯。正好比你的聚精會神的工作統統破壞了一樣，你把他的工作也統統破壞了。就從這種地方，產生了「戲」。結果呢，動作就從他在玻璃後面說的話和你要他開車過去的說話之間表現出來。

女：唉，無論什麼事你總愛開玩笑的。

我：不，我沒有開玩笑。我以為你這件事就是一齣「具體而微」的戲。活生生的戲。

女：你是說它增進了我演戲的能力，增進我對戲的理解嗎？

我：是的，一點也不錯。

女：何以見得？

我：解釋起來又是一大篇。你坐下來先說明你今天的來意好不好？是不是又要談談另外的一個《李爾王》的劇本？

女：噢，別提起了！（有點難為情——拿粉撲在鼻子上抹點粉——把帽脫下——理理頭髮。她坐下來了——再在鼻子上抹點粉。）

我：（帶著抽雪茄煙抽得過癮了的一副和藹的神氣）什麼事你都不必怕難為情，上次你演李爾王的事，那更用不著說了。那時候你是很誠懇的。那是一年前的事了。；當初你的希望雖是未免過奢一點，可是你馬上就按部就班的走上正路了。你做得恰到好處。你是自己下功夫的。你不等待人家來推動你。你也許知道從前有一個頭髮長得很漂亮的學生要跑到離家很遠的學校去讀書的故事吧。幾年來每天她心裡總是這樣打算，「啊，假使我會飛的話，我一定很快就可以到學校了。」唉，她後來的成就你總知道的吧。

女：不知道。

我：她獨個兒從紐約飛行到巴黎呢——他就叫林白[1]。他現在是位「大

註 ————

1 林白（Lindbergh），美國著名的飛行家。

佐」（按：上校）了。

女：哦，是的。（靜默一會）我能不能跟你說點正經話？（她現在沉入夢想中。她已經懂得她所感應的一切應用起來了。無論在內心或外表，她連最輕微的一絲情感的伏線都沒有漏掉。她活像一個小提琴似的，琴絃上諧應著一切的顫動，而這些顫動始終留在她的記憶裡。我相信她已經把人生全部的寶藏都攝取了過來，而這樁事只有一些堅強的、健全的人才能辦得了的。她把自己要保存的東西選擇出來；把自己認為沒價值的東西都丟掉。她將來可以做到一個優秀的女演員。）

我：好的，不過不要太莊重了。

女：我打算把我自己的事跟你商量。（她帶著微笑。）我想談談⋯⋯（有點擔心的樣子）我的藝術。

我：我不喜歡你用這種態度來談「我的藝術」。為什麼你說到這幾個字的時候，一下子便板起臉孔來呢？你自己會笑起來的。還不過幾分

鐘以前你告訴我你要把「你的人生樂趣」這題目看作你的生活唯一的動因。為什麼人家一提到那種除了娛樂他人外別無目的的東西的時候，就要板起臉孔來呢？

女：我不管人家事怎麼看法的，而我之要這樣認真，實不因為我認定藝術就是我的一切。所以我今天才到這兒來，我實在想長進一點。前些日子我派定了做一個角色，已經排演過四天了。再過三天，他們也許要換人的。他們對我說得天花亂墜，可是我自己知道並沒有做對──人家想成全我也好像無從下手。他們只叫我「聲音提高一點」，「感應得快點」，「咬準臺辭的尾音」，「笑起來」，「低聲哭」，什麼什麼，可是我知道這還是不夠的。此外一定還有些什麼東西沒有提到。那又事什麼東西呢？我要到哪兒才找得到它呢？你要我做的事，什麼我都做到了。我自信對我自己，對我的身體有相當的支配力。我訓練了整整一年了。這段戲規定我做的身段步位，一點也不難。什麼我都可以從容應付過去。我很單純地，很

合理地連用我的五覺。我演戲的時候我很快活，可是我仍舊不知道怎麼演法！我不知道怎麼演法！怎麼辦呢？要是他們不要我演戲，那我什麼都完了。而且最糟糕的是，他們以後要對我說的話，我都早就清清楚楚的想到了。他們會說，「你好是好的，可是你沒有經驗。」——這可就完了。那種該咒罵的經驗又是什麼呢？談到這個角色的戲，誰也沒有跟我講過什麼道理——可是我自己全懂。這角色看來也對我的勁兒，其中每一個微妙的地方，每一次的變化，我心裡都有數。我知道我一定演得了的。而現在卻來了——什麼「經驗」！唉，我真恨不得把以前那個差點撞到我的汽車夫說過的粗話都翻出來。固然，我不知道是什麼話，可是看他臉上的神氣，我曉得不會錯到哪裡。事實上，我想我也可以體會到是些什麼話——唉，我恨不得馬上把它翻出來。

我：你乾脆說好了。不必忌憚我。（她說了）痛快一點嗎？

女：是的。（她微笑，接著大笑起來。）

我：好了，現在你且準備起來，現在我要跟你講個明白。咱們先談談你的角色吧。你自己一定演得出來，並且進一步，也許你會演得不錯呢。要是你自己說的這許多工作你都一件一件的做過了，而這一個角色又不出乎你的能力以外，你是怎麼也不至於失敗的。你不要擔心。只要肯下功夫，耐著性子做去，是絕不會失敗的。

女：啊，老師……（她高興得跳起來。）

我：坐下來，我要你好好的坐著。這一年來你已經把自己當作一副活的機件似的，訓練得很完備了，各種材料也收集得差不多了。你已經觀察過人生，在裡面攝吸了不少東西。你已經把你看到的，讀過的，聽見的，感覺的一切一切，都收集到你的腦府的庫房裡來。不管你心裡有意識的或是下意識的，你都這樣做了「聚精會神」已經成了你的第二天性。

女：我卻不以為自己無意識的去做的。我是個道地的實事求是的人。

我：我曉得你是這種人。一個演員也非得如此不可——否則他又怎麼能夠有美夢呢？事實上只有腳踏實地的人才會有美夢的。明乎此，也就可以知道愛爾蘭的警察之所以能夠稱雄於世之道。他值班時是絕不會打瞌睡的。他做夢也瞪著眼睛的，所以一些宵小都逃不過他的眼底。

女：算了吧！我談的是角色。我要做這角色的戲，而你卻扯出愛爾蘭警察的話來。

我：不，我現在談的是夢底實用的問題。我談的是規例的問題，體制的問題。我談的是一些籠罩著人生的夢——有意識的或無意識的夢的問題——是一切對你有用的，必需的，受你指使的，招之即來的夢的問題。凡此一切都收集在你的天性的美麗的幽境之中，這些成分也就是你所謂的「經驗」。

女：不錯。可是對於我演的角色的問題又怎麼辦呢？

我：你一定要把你內心中的「自我」跟你的角色聯繫起來，融合起來，

那麼以後的造就自然會精彩動人的。

女：好的，咱們動手吧。

我：不過第一步，我還是堅持的說——你一定要相信我的話——你有許多許多的工作是你在下意識之中做好了一個底子。現在咱們動手吧，你全部戲中間，哪一場戲最重要？

女：就是我告訴我媽說，我為著一點不得已的苦衷，不得不離開她那破舊的老家那一場戲。先是一位有錢的太太對我發生了好感，她打算帶我到她家裡去，給我種種美滿的生活的享用——如教育、旅行、朋友，漂亮的環境、服飾、珍寶、地位等等——一切。這真是喜出望外。我禁不住受了誘惑。我非走不可，可是我捨不得我媽，我為她難過起來。於是我便在幸福的誘惑與母女的愛之間反覆掙扎。我始終下不了決心來，不過我對幸福的慾望卻是挺強的。

我：唔，現在，你打算怎麼演法呢？導演先生對你說些什麼呢？

女：他說我一方面很高興的只希望走，一方面又因著我媽而感到難過。

這兩種情感我總沒辦法打成一片。

我：你要同時感到快活和難過。面有喜色。又帶著矜恤之容。

女：對了。這兩種情感我就沒有辦法同時感覺到。

我：誰也沒有辦法，不過你卻可以『設身處地的做出來』。

女：連影子都感覺不到的東西，卻可以『設身處地的做出來』，這怎麼辦得到呢？

我：這就要靠你的下意識的記憶——你的感覺的記憶了。

女：下意識的感覺的記憶？你意思是要我把我的感覺下意識地記憶起來？

我：沒有的事。我們在感應方面有一種特殊的記憶，在我們不知不覺之中它單獨有自己的活動。這生來就有的。每一個藝術家都少不了。這一種記憶的活動使得「經驗」成為我們的生活與技能的主要成分。現在我們要下功夫的就是先要曉得怎麼去運用這種下意識的記憶。

女：可是它在哪兒呢？怎麼樣才找得到呢！有沒有人知道它的底細呢？

我：噢，知道的人多著呢，遠在二十多年前，法國心理學家李波[1]就是闡發這種學說的第一人。他名之為「感觸的記憶」或「感觸底記憶」。

女：它又是怎麼樣活動的呢？

我：它是在一切人生的現象以及我們對於這些現象所引起的感應心理之間活動。

女：打個譬方好不好？

我：譬方說，有一對結婚已有二十五年的老夫妻住在某地。他們很年輕的時候便結了婚的。有一年夏天，是美麗的夕陽下山的時候，他們正在滿地黃瓜的阡陌間散步，男的便向女的求婚。在此情此境之中，幸福的青春的人兒往往總有點情不自禁的，他們間或停著步子，撿起個黃瓜來吃了，太陽的熱力把黃瓜曬得又香又甜又新鮮又

註
─────

1 李波（Theodule Ribot），法國心理學家，著有《感觸心理學的問題》（Problemes de Psychologie Affective）一書闡明此說。

飽滿，他們吃得津津有味。於是他們就在暢啖兩口黃瓜中，把他們最愉快的終身大事定下來了。

過了一個月，他們結婚了。花燭的夜宴上擺供著一盤鮮黃瓜——他倆一看見這盤黃瓜便新花怒放的笑起來，把旁邊的人弄得莫名其妙。悠長的歲月過去了，生活的困難也接踵而來；自然養了幾個孩子又是加添了困苦的。有時候他們吵起來了，大家都負氣。有時候甚至連話都不交談一句。可是他們最小的姑娘卻看得出，只要在桌子上擺供好一盤黃瓜，爹媽又會好起來的，這是百試百驗的良方。真像鬼使神差似的，他們馬上便忘了吵架這回事了，大家馬上變得又體貼又了解。這位小姑娘一向都以為這種化嗔為喜的道理只是因為爹媽都喜歡吃黃瓜，可是自從媽告訴她這段求婚的故事，再經過她自己想過一陣子以後，她的結論又不同了。我想大概你也會有不同的結論吧？

女：（乾脆地）是的，外面的情境重新喚起內心的感覺。

我：我不以為是感覺。我卻以為這種是情境在不知不覺中使他們重溫到許多年前的舊夢。這中間既不受時間的限制，更不受理性與心願所約束，他們只是下意識地走入舊夢裡。

女：不，絕不是下意識的，因為他們早就清楚黃瓜對他們過去的生活，有過什麼特殊的意義的。

我：經過二十五年以後還有特殊的意義嗎？我想不見得吧。他們是頭腦簡單的人，他們總不至於想要分析自己感覺的根源。只要這種感覺一來，他們便不期然而然的會受它所支配。這些感覺比什麼現成的感覺都強烈。正好像你一開口數著『一，二，三，四』的數字的時候，你要閉著口氣不住下數『五，六，七，八』會感覺著有點費力似的。只要你把感覺的頭緒找出來，只要你一動手做起去，以後什麼都好辦了。

女：你以為我辦得到……？

我：自然囉。

女：我打算請教你，你是否以為我心中也有這一類感覺的記憶呢？

我：多著呢——眼前只等你去喚醒它，只等你去照應它。而且更進一步，當你做到了把它喚醒這一步以後，你便可以支配它，把它活用起來。你可以把它應用到你的「技術」裡。我覺得這個字眼比你一向愛用的「藝術」那字眼好得多了。於是你對於所謂「經驗」的全部訣門，也就了然於懷了。

女：可是這不能算是舞臺經驗。

我：是舞臺經驗，不過不是直接的罷了。因為，當你打算說一句話，做一件事的時候，你第一步還沒有打算好，無形中你的經驗會比你的打算先到了一百倍。而且，你的經驗又比你一心一意在打算怎麼樣去體驗導演告訴你『聲音提高一點』，『感應得快點』，『咬準臺辭的尾音』，『把牢劇中的速率』這些話時，來得還要準確而逼真得多。這種話用來教小孩子是可以的，給技術家用是不可以的。

女：可是，這些工作你是怎麼樣著手做的呢？你是怎麼樣操縱它們的呢？

我：這是精神上的問題。是你自己操縱它們的，就你個人說，你在過去的生活中，有沒有體驗過悲喜交集這種矛盾的情感？

女：有的，有的，有過好多次，可是我不知道怎麼樣才可以重溫這種感情。我已經「記憶」不起發生這種情感的時候是在什麼地方，也記不清楚當時幹些什麼事。

我：在什麼地方，做著什麼事，你都可以不管。最要緊的是，你要把自己送到當時的情景中，操縱你內心中的「自我」，隨你的本意要到什麼地方都好，到了那裡，你得保持你所感覺的情景，留連而勿去。現在姑且就你個人的經驗，把你身受過的矛盾的情感的情形說一說。

女：好的。去年夏天我破題兒第一遭到外國去。我的兄弟動不了身。他眼看著我走了。我心裡很高興，一方面我又為他而難過。可是我當時幹了些什麼，早就忘得乾淨了。

我：不要緊，把這件事從頭到尾的告訴我。從你離開家的時候說起。那怕就是很瑣碎的事情都不要漏掉。送你上船的汽車夫的神氣是怎麼樣，你滿肚的難過和興奮又是怎麼樣，都要你清清楚楚的對我說。你不妨回憶起當日的天氣，天空的雲彩，船塢的煤煙氣，腳夫和水手的嘈雜的聲音。同船的人的音容面貌。你把自己的主觀丟在一旁，從頭到尾的把這件事當作一個新聞材料似的講給我聽。要說得有聲有色。先從那天你和你兄弟的服裝講起。好，就講吧。

（她開始講了，她在聚精會神這方面受過很好的訓練，她把全副精神都集中到這題目中裡。這麼精細的精神可以給偵探家做榜樣。她很冷靜，沉著，準確，而且很有條理，——那怕很瑣碎的事也不漏掉，意義含糊的話一句也沒有——只是把必要的事實的真相說出來。起先她的精神有點機械，有點像一架完善的機器的樣子。接著當她講到她的汽車開得太快，警官要車

夫停下車子，把車夫痛罵一頓的時候，她大聲說：『噢，對不起，警官，再耽擱點我們便趕不上船了。』那時她的眼睛第一次充滿著真的感情。她開始

「設身處地」──她開始表演了。這種真感情並不是那麼容易流露的。前前後後足足有七次這種感情中斷了，她重新把話題轉到乾燥的敘事上來，可是漸漸這些事實的敘述一點一點又變得無足輕重。後來當她講到她怎麼樣奔上艙面跳上甲板的時候，她的臉她那雙眼睛都冒上一片興奮的光彩，她身子不自主的真的跳一下。接著她突然轉過頭來，似乎離開不遠就看見她兄弟站在碼頭邊上。她雙眼含著淚珠。他假裝沒哭過的樣子。她喊道：『不要難過，不要難過呵！我以後會把什麼事情都告訴你的。替我問好各位。哎，我是真不高興離開紐約的。我寧願老跟你待在一起，但現在已經來不及了。而且你也不願我離開你的。唉，許多事情真是不可思議……』）

我：：住嘴。現在馬上把劇本裡你演的角色的臺辭念出來。千萬不要把你已經得到的感情失掉。你要演得恰好像你此刻跟你的兄弟說話的神

情一模一樣。你現在的神情正是你演這角色應該有的神情。

女：可是在戲裡跟我講話的是我媽媽。

我：她真的是你媽嗎？

女：不是。

我：那麼有什麼分別呢？劇場所表現的東西實際上並不是真的。假使你在舞臺上談戀愛，你是否會有真愛情呢？你得分得清楚。你是根據了真實的東西產生你的創造的。創造本身一定要真實的，可是演劇所需要的唯一的真實的東西也不過是這一點。你這種矛盾情感的經驗可以說是一種幸遇。你運用你意志的能力跟你技巧的修養把它組織起來，重新給了它生命。現在它完全把握在你手裡了。從你的藝術的鑑別力看來，只要你認為它是跟你創作的題目有關係，而且又可以創造出「像真的」生命的，你就可以用它。單會模仿是不對的，要創造才對。

女：可是你一面在說話的時候，我已經把我自己所抓到的一點「再創

造」的主要程序的心得都忘掉了。是不是我得把這段故事從頭再說一遍呢？是不是我得把自己再送到那種矛盾情感的情境中呢？

我：假使你想記著一個音調時，你怎麼下手呢？假使你繪畫用得著調合的色彩時，你又怎麼下手呢？你一定要經過了反覆不斷的練習才抵於完成。也許你學起來是麻煩的，別的人可就省力點。

有些人只要把調子聽過一次就記住了，——有些人要聽許多次才記得住。吐斯堪內納[1]讀過一遍樂譜，全篇的音節都記得牢。你要多練習。我已經給你一個例子。你可以在你的環境和你的內心之中找出無數的機會來。抓著這種機會下功夫，從而體會到怎麼樣把自己遺忘了的感情引回來。你明白了把你的情感很真實地引回來之後，便要把它很好的活用起來。這件事情最初做起來是要花上不少

註
──────
1 吐斯堪內納（Arturo Toscanini, 1867-?）為當代義大利最著名的音樂指揮。

時間、機智和努力的。這本來就是件很微妙的玩藝兒。你一定會有許多次很費力的把頭緒找到了，可是往往又會隨手失去的。你千萬不要灰心。你要牢記，把自己心裡規定要做到的東西能夠恰到好處的設身處地做出來——這一點就是演員的基本的工作。

女：就我現在這種特殊情形而言，你有什麼法子教我把剛才隨得隨失的情感抓回來呢？

我：首要的，你得一個人靜靜的去下功夫。在我這方面，我可以按照剛才試驗給你看的辦法指點你，可是你的真正的工作是在孤寂的情景中——是整個的在你內心中間做的。現在你懂得運用「聚精會神」的方法了。你要花點腦筋想一想，怎麼樣利用這方法才可以一步一步地回復到以前發生這種真的矛盾情感之真實情景中。你接觸到這種情感時，你自然要知道的。你會感覺這種感情的溫暖，會感覺得滿意。

實際上每一個好的演員戲做得好，自鳴得意的時候，他們都會

在不知不覺中下意識地做到了這一點。就是在你，你也會一步一步
地感覺到不甚費力。你會覺得簡直像回憶一個調子一樣的簡單。最
後，只要心裡一想到，便會觸景生情。你會撇掉瑣碎的東西。你會
在你的內心之中根據某種既定的目的，把全部的事實經過細加分
析；再經過一度練習之後，只要有一點點的暗示，你就可以把你想
做的東西『設身處地的做出來』。此後再談到讀原作者的詞句，要
是你所選擇的情調是對的，這些臺辭會念得非常清新、活躍而有生
氣。你簡直用不著去演的。差不多你也不必再費氣力把它組織好，
它就會非常自然的流露出來。你非有不可的一點本錢就是一副完善
無缺的運用身體的技巧，使得無論哪種你想要表現的情緒，都能夠
傳達出來。

女：假使我自己所選的情感是錯了，那又怎麼樣呢？

我：你看過華格納【1】音樂的草譜嗎？要是你上拜壘特城【2】去，你不妨去看看。你去看看華格納想找到一個他喜歡用的音符、旋律、和音，他先後要經過多少次的修改和竄抹。在華格納，他還要改竄這許多次，自然你也少不了的。

女：假定在我的人生經驗中間，我找不到一種相仿的感情，那又怎麼辦呢？

我：沒有的事！假使你是一個敏銳的、常態的人，人生什麼東西對你都是取之無盡，用之不竭的。就是詩人和劇作家也不過是人而已。假使他們在生活中找到可以應用的經驗，為什麼你會找不到呢？不過你一定要運用你的想像，有時候你真預料不到你會在什麼地方找到了你所追尋的東西的。

註

1 華格納（Wagner）十九世紀德國著名作曲家。

2 拜壘特（Bayreuth）在德國。第一次華格納祭的交響樂舉行於此。

女：好的，現在假定我要演謀殺一個人的戲。我從來沒有謀殺過人。我怎麼樣找得到這種可以應用的經驗呢？

我：唉，為什麼演員老要問我謀殺人的情景呢？他們年紀愈輕，愈是想演謀殺的戲。不錯，你從來沒有殺過人。喂，你在野外露過營沒有？

女：露過營。

我：你有沒有在太陽下山後，在湖濱的森林裡閒坐過？

女：有的。

我：周圍有蚊子嗎？

女：有的，在新澤稜[1]那邊就有過。

我：這些蚊子鬧得你怎麼樣？在一堆蚊子中間，你有沒有耳目並用的老盯著一個蚊子，直到這討厭的小畜生靠落在你的肩膀上？你是不是

註 ────

1 新澤稜，又譯新澤西州（New Jergey）在美國東部。

窮兇極惡把臂膀打了一巴掌，甚至連自己打痛了也不管——一心一

意只想結果了……

女：（難為情起來）只想打死這討厭的畜生。

我：這就對了。一位優秀的敏感的藝術家單憑這一點點的觸機便可以演

奧塞羅和狄斯鄧蒙娜[1]的最後一場戲了。剩下來的只是這種感情加

以擴大，想像，信任的工作。

戈登・克雷[2]有一片奇妙的書籤子，真是好玩，樣子又新奇又

美麗——可說是世不經見的奇貨。你說不出它究竟是什麼，一看見

它你就會引起一種幽沉的感覺，一種鑽研不息的感覺，一種沉著持

久、力求進拓的感覺。這書籤是照著一個書蠹的樣子做的，不過比

註
————

1 奧塞羅（Othello）和狄斯鄧蒙娜（Desdemona）為莎翁名著《奧塞羅》的男女主人公。奧
　為居留於威尼斯的黑人，狄愛他的動功偉業，便不顧種族問題跟他結婚了，後受第三者的
　離間，奧疑狄不貞，便把她殺了。

2 戈登・克雷（Gordon Craig）為近代舞臺裝置改進運動的先驅。

尋常的書蟲放大數倍而已。一個藝術家無論在什麼地方都可以找到他的思源。造物所賜給你的還不及它的無盡藏的百分之一，其餘是取之不盡，用之不竭。你自己去找吧。在舞臺上有一位最討人歡喜的怪傑叫愛特・文恩[1]有一段戲他要表演吃柚子，他異想天開的找塊抹布當做避風罩來遮著眼睛，免得酸液射進眼去，你曉得這件玩意兒從哪兒來的？你曉不曉得他駕著一部裝好了避風玻璃框的汽車的時候，眼見得泥濘飛舞，一點也沾不著他，因而揚揚自得的事！也許有一次他吃午飯的時候，眼睛給柚子液濺痛了，吃過點虧，於是他把這兩種念頭聯想起來，結果就想出——這一段皆大歡喜的妙事。

女：我不大相信他是這樣的想出來的。

註
———

1 愛特・文恩（Ed. Wynn）著名的舞臺小丑，亦在銀幕現身過。

我：自然不是囉。不過他總要在下意識之中經過這全部的過程的。要是你對於人家既成的設想不加以分析，你怎麼希望會學得到你的技術呢？分析過後馬上再把它丟開，依然照著你自己原來的設想做下去。

女：假使在你演的角色之中，發現到有些地方不能夠適用你的「設身處地」的辦法時，你又怎麼辦呢？

我：你一定要到處努力的把它找出來，可是千萬不要苛求，不要過分。你覺得應該要用設計的「動作」來表現的地方，當你一心一德做個用「設身處地」的方法去演。而且你不要忘記，你就不能單憑直覺演員的時候，你就要把你這種熱誠提到完全忘記了「自我」的程度，只要你的技巧是充分發展，什麼劇本裡的角色你差不多都可以演得了。這正像是哼吟一個調子一樣。困難的地方也就是你應該留神、應該下功夫的地方。每個劇本大都是為著一個、多至幾個的「最緊張的場面」寫的。觀眾也不是為著想看完兩個鐘頭的戲而掏

腰包買票，他們是為了想看演得最精彩的十秒鐘的戲——使他們感到最大歡樂或緊張之十秒鐘的戲——而來的。別放過這緊要關頭，你一定要把你全部的能力和修養貫注到這幾秒鐘之中。

女：謝謝你指教，我演的角色也有這種最緊張的場面。我現在曉得我的毛病出在哪裡——有三段要緊的戲我並沒有強調起來——我之所以演得那樣乾燥單調，也就是這個道理。我現在希望把這幾個地方「設身處地」的做出來。你敢斷定這些地方會有效果嗎？

我：我敢斷定，同時我還敢斷定你不久又會拿別的問題來問我。

女：噯，我不馬上回來請教你，那我簡直是傻瓜。

我：一點也不傻。要把你的技巧的基礎打好，起碼要一年。你現在的造詣就已經購得上做個演員了，是以，你一點也不吃虧。假使我在一年前就跟你說這一派話，你是不會了解的，你再也不會回來請教我的了。現在你已經來了，但是我還看得出你不久以後又會再來的。我甚至想到你什麼時候會來——大概當你所演的角色不合你的個性的

時候——當你感覺不能不把自己的個性改變一點點的時候——當你從一個普通平凡的典型一變而為一個勇敢的藝術家的時候，你自然會來的。

女：我明天可以來嗎？

我：不，你不演完這個戲，你不必來。我希望你演得好。同時我不希望你得到很好恭維。處在一個青年藝術家的地位，再沒有比恭維話更壞事的了。只要一聽見恭維話，你還沒有把人家的話分清楚，便先學會偷懶，耽誤排戲時間這一套了。

女：你這番話提醒我不少。

我：我曉得的。我之所以說這番話，其原因也在此。去排演吧。像平常一樣高興，一樣有力。你已經有了美麗的工作可做了。同時，你不要把那段吃黃瓜的故事忘掉才好。

在你周圍無論什麼東西你都要注意——對自己也要很愉快的刻刻留神著。把人生一切富源和充實都收集起來，儲藏在你的精神活

動之中。把這些記憶很有條理的安排好。你想不到什麼時候用得著它們，而它們就是你的技術上唯一的益友與導師了。它們也就是你繪畫時所用的僅有的油彩與畫筆。而它們以後會給你帶來豐富的收穫。它們是屬於你的——是你自己的財產。它們不是模仿，它們會給你經驗，精確，簡潔，力量。

女：不錯，多謝你的指教。

我：下次你到我這裡來的時候，我希望你把自己平時「設身處地」隨心所欲地做出來的題目都記下來，這種紀錄我至少要你帶一百種。

女：噢，你不必擔心。下次我來，我一定懂得我的……黃瓜的。

（她走了，樣子是很有力，活潑，而美麗；我獨個兒在那兒抽雪茄煙。）

人家說得好：「教育的目標不在知，而在『生活』。」

第三講

戲劇的動作

這孩子跟我在花園裡散步。她發著脾氣。她最近在有聲電影裡擔任著一個角色。

女……於是他們把工作停下來。我們足足等了一個半鐘頭。我們動手拍戲了。這一次是從一大戲場裡抽出三句臺辭出來攝；僅是三句臺辭——別的什麼都沒有了。攝完之後再等一個鐘頭。真吃不消——實在吃不消。機器，電光，鏡頭，收音筒，道具，這些東西人家倒看得挺重要的。至於演員，真是管他媽！所謂演技，不過是濫充湊

數的東西而已。

我：可是有些演員居然能夠從此設立了演劇藝術之高超水準。

女：有時候有的——光景不過是五分鐘左右——真像黑珍珠似的難得碰到。

我：假使你肯去找的話，也不至於是那麼難得碰到的。

女：嗄，你怎麼可以說這種話？你徹頭徹尾是個擁護那偉大的，流暢的，活生生的演劇藝術的人。你怎麼能夠在「有聲電影」裡找得到這一種難得碰到的美的瞬間呢？就算給你找到了，這種美已經是破碎支離的，若斷若續的，不勻稱的。像這一種的美的瞬間，你怎麼反而起來代它申辯呢？

我：你先說，我從前跟你講的話對你有好處嗎？

女：有的。

我：你願不願意一句話都不打岔，靜心聽我講呢？

女：自然願意。

我：那麼好。你看看這座大理石的噴水池。它是柯蓮氏[1]在一九○二那
　　一年建造的。

女：何以見得？

我：石基上註明的。你答應你不打岔的。

女：對不起。

我：你以為柯蓮氏先生的作品如何？

女：真不壞。形式又單純又簡潔。它跟這一帶的風景調和起來，壯觀得
　　很。說是一九○二年建的，還依稀可以看得出它有近代風格的蹤跡
　　呢。柯蓮氏還有些什麼作品？

我：這就是他手做的最後的一個作品。他三十五歲就死了。他是個極有
　　希望的雕刻家。年紀雖然輕，可是他對於近代許多雕刻大師卻有不
　　少的影響。

註 ———

1　柯蓮氏（Authur Collins）十九世紀末期美國雕刻家。

女：我明白了。他死了把作品留下來給我們欣賞，我們從這作品裡可以看出藝術傳統之嬗進的蹤痕，從而了解我們同時代的藝術家的心得，這也是件大快事。

我：這實在是件大快事。就說現在，你難道不想看西頓氏夫人[1]的戲嗎？

人家老說，下面這段戲她演得精彩百出：

『這裡依舊有血的腥味；就把所有亞拉伯的香料拿來，都不能把這一隻帶著血腥的小手燻香了。噯！噯！噯！』【2】

假使西頓氏夫人演「噯！噯！噯！」這一段戲的本領給你學到了，你會出什麼犧牲的代價呢？人家說她演這段戲時，往往有些觀

註 ——

1 西頓氏夫人（Sarah Kemble Siddons, 1755-1831）英國著名女優，以演莎翁名劇《馬克白》（Macbeth）一劇著稱。

2 見《馬克白》五幕二場。

眾感動得暈過去；可是我們卻沒眼福看到。再說你難道不想聽到茄利克[1]演李卻王三世時罵卡提士貝[2]這一段話嗎——

『奴才！我已經把我的生命置之度外了。就是赴湯蹈火以死

我亦不辭。』【3】

如今這段戲也成了絕響。你難道不想看到霞飛遜，或波夫，或愛蓮黛麗【4】的戲嗎？至今我記得看到依高【5】說：

註——

1 茄利克（David Garrick, 1717-1779）英國著名的演員與詩人、劇作家。

2 《李卻王三世》，現譯為查理三世（Richard III）為莎劇名劇：卡提士貝（Catesby）為李卻的侍臣。

3 見《李卻王三世》五幕四場。

4 霞飛遜（Joseph Jofferson, 1829-1905）著名的喜劇演員；波夫（Edwin Booth, 1833-1893）為美國名優；愛蓮黛麗（Ellen Torry, 1848-1927）為英國名優，舞臺設計師戈登‧克雷之母。

5 依高（Ingo）為奧賽羅中的要角，亦即離間奧氏夫婦之奸人。劇辭見該劇三幕三場。參見第二講第六十一頁註解1。

『可是那個暗竊我的英名的傢伙，從我手裡搶去了的東西對他自己卻一點好處也沒有，只是把我弄得更苦。……』

這幾句話的時候，沙爾文尼[1]的反抗的神氣歷歷如在目前。有時候我想把它記錄下來。可是沒有辦法。它早已消逝得乾淨了。現在這一座噴水池兀然不動，處處展露一件藝術品的原有精神。可是沙爾文尼的精神已經沒有東西可以寄託了。

女：真的，這是可惜的……（她默然，沉吟了一會，略帶沉思地說

——）唔，看起來我的話又引起了你的闊論了。

我：你常常引起我的闊論的。我不會自作聰明唱什麼高調。我只是就我觀察所得的，把事物的真相說出來；你自己去做結論，有什麼好處

註 ——

1　沙爾文尼（Tommas Salvinl, 1829-1916）義大利名優，以演奧賽羅一劇著稱。此節寫奧賽羅與依高為著狄斯鄧蒙娜的貞德事相爭辯。

也是你自己得到。在藝術方面，我們自己找出來的定律才是唯一的真確的定律。

女：就我現在所見到的來說，我覺得沒有法子把以前的偉大演員的音容保存下來讓後代的人欣賞參考，這太可惜了。現在我下了這個結論；可是，是不是為著這個原因，我就非得忍受有聲電影的機械方式和淺薄無聊的苦不可嗎？

我：不。現在你首先要顧到的是跟著時代和環境一起邁進，按照藝術家本分把你全部力量都拿出來。

女：沒有的事。

我：不過是絕對不能避免的事。

女：這是學時髦——是流行症。

我：這才是目光如豆的看法。

女：就我做演員的本性與修養來講，我反對那種機械的怪物。

我：那你簡直不是個演員。

女：難道我想使我的靈感和創作得著一種自由的，一氣呵成的出路，就不成其為演員嗎？

我：不。是因為你對於演劇之偉大而究極的表現工具的發現抱著消極的態度；這種工具從古以來，便為其他一切藝術所固有，而演劇這種最古遠的藝術直到今日以前獨付闕如；這種工具把一切藝術所固有的精確的格局和科學化的簡明引到演劇的園地裡來；這種工具要求演員運用他的技術要像繪畫調色，雕刻的形象，音樂的絲竹木石金，建築的數學，詩歌的詞句一樣的準確。

女：不過，你去看看每個星期放映的幾百張惡劣不堪的有聲電影吧——演技是壞得可憐，動作是一無可取，節奏是錯誤百出。

我：你也不妨去看看自古以來產生的千百萬種惡劣不堪的繪畫、歌曲、演劇、建築物、文學作品吧，這些東西久已湮沒無聞，於人無忤，而好的作品卻會一直保傳到今日。

女：一部好的有聲電影抵得過幾百部壞的片子嗎？

我：別那麼心眼小。從原則上講是抵得過的。它是演員藝術——亦即演劇藝術的保存庫。舞臺上的戲劇跟書本上的戲劇從此相等了。你知不知道各種藝術之間的聯繫正差這最後的一隻環，如今自從演員的影像、動作和聲音——概言之即演員的人格和性靈——可以隨意紀錄起來的工具發明了之後，這種現象已經除去了，演劇從此不是一種過演的雲煙，而是一種不朽的紀錄了。你知不知道一個演員的內心創造工作，再也不必在觀眾的眼前做出來，是以再也不必累得觀眾滿頭大汗，要他們辛辛苦苦的看你做戲了。演員在創作的瞬間又可以不受觀眾的拘束，自由自在的做他的工作，只要把他工作的結果交他們評判就完了。

女：演員在機械面前工作又何嘗是自由？他的工作分割成一段一段的——他戲裡的每一句臺辭差不多都是上氣不接下氣的。

我：詩人所用的每個詞句也是一個字一個字分開的。要緊的是把它們結合成一個整體。

女：可是在有聲電影方面，怎麼樣才抓得到戲裡的一氣呵成的線索呢？怎樣做才可以逐漸醞釀起一種情感，在不知不覺中把它發展到戲裡所需要的真情流露的『頂點』呢？

我：就照你在舞臺上所用的方法去做。因為你在舞臺上演過一兩個成功的戲，你就以為什麼也不必再學習，也不必在技巧方面下功夫，求建樹了。

女：你明知道不是那樣。我時時刻刻都想學習。不然的話，我根本就不會跟你繞著這一個無可留連的湖濱，兜上第二個圈子。

我：唔，我們的散步是平穩的，連續的，流暢的，逐漸朝著一個『頂點』邁進。

女：當我卒然斷了氣倒在這草地上的時候，那又怎麼樣呢？

我：對了，這就像你演戲的角色時所要採用的辦法──抱著破釜沉舟的態度深入你的角色的內心，醞釀起你的情感，追尋劇情的「頂

點」，一直到你演完戲之後，倒在批評家的膝前，才能夠屏息的換

過一口氣。其實他們給你換氣的機會也不多呢。

女：唔，我看得出你的話是有所指的。究竟是什麼呢？

我：我先問你，你演有聲電影時感覺得主要的困難是什麼？

女：欠缺一種運用自如的彈性，演員不得不在半當中動手拍一個鏡頭，

　　攝好四五句臺辭便完了，等上一個鐘頭再動手拍另一場戲（而在劇

　　場的發展上，這場戲應是放在初拍的一場之前的），於是再攝四五

　　句話，又等上個把鐘頭。我告訴你，這種幹法是不合情理的，使人

　　感到寒心的──

我：總而言之，不過是欠缺技巧而已。

女：什麼技巧？

我：組織動作的技巧。

女：你是說舞臺的動作嗎？

我：是戲劇的動作。作者用文字把戲劇的動作表現出來，把這種動作看

作他的文字的具體目標，讓演員把它做出來，或者說是演出來——像「演員」這個字眼所含的原義一樣。

女：這一點正是影聲電影所辦不到的。我演過一場談戀愛的戲，在劇本裡佔了兩頁半的篇幅，我演的時候，足足給他們打岔了十一次。花了一整天的功夫。這段劇情是寫一個男的很愛我，可是他的父親很討厭我，我心裡雖是不安，我還是要他相信我對的愛。

我：這一點東西要佔兩頁半的篇幅嗎？——你只要說一句臺辭，就可以使他相信了。其餘的二頁半的篇幅你做些什麼呢？

女：做來做去還不是這一套。

我：要做兩頁半嗎？怪不得他們跟你打岔了十一次。

女：劇本裡的動作是這樣的。你還有什麼法子呢？

我：你瞧這棵樹。它是一切藝術的主體。它是一個動作的理想的組織。縱的上伸，橫的襯托，整個是平衡而茂盛。

女：一點也不錯。

我：你瞧樹幹，——筆直的，調整的，跟樹的其他部分很調和，同時也
支持著各部分。它就是主腦；也就是音樂中的「導旋律」[1]；是導
演用以處置劇本的動作之基本概念；建築家的基礎；詩人在短歌中
的構思。

女：導演要演出一個劇本時，怎麼樣把這種動作表現出來呢？

我：揣摩劇本真義之所在，從說明此種真意之許多細小的，次要的，或
補充的動作的靈活的結構之中找出總的主線來。

女：請你舉個例子說明一下。

我：好的。《訓悍記》[2]這個劇本寫兩位個性極不相容的男女彼此都存
著愛慕之心，後來有情人終於眷屬。這個劇本可以說是寫一個男子
用粗暴的手段去征服一個女子。又可以說寫一個女子蹂躪了男子的

註
———

1 導旋律（Loitmotif）即一音樂中的一節基本旋律。

2 《訓悍記》（The Taming of Shrew）為沙翁名劇。

生活。這種不同的地方你把握到嗎？

女：把握到的。

我：在上面說的第一種看法，戲劇的動作是相愛；第二是好作威福；第三是潑婦的煩惱。

女：你的意思是不是說，（我們就拿第一種看法來做譬喻吧，）假使動作是相愛的時候，你就要這兩位演員隨時隨地保持著戀愛的心境嗎？

我：我要他們隨時隨地都不要忘記。就在每一句咒罵，每一回衝突之中，我都要他們帶著打情罵俏的愛的成分。

女：你希望一個演員怎麼幹嗎？

我：我希望他遵守動作的自然律，就是他從那棵樹上所看到的三重定律。第一是樹幹，也就是作品中的意念，和思想。在舞臺上，它是由導演負責的。第二是旁枝，也就是構成總的意念之各要素，構成思想的各分子。這是由演員負責的。第三是樹葉，這是樹幹與旁枝

兩方面的產物，也就是作品中的意念最後得到了精彩的表現，思想得到了明確的結論。

女：那麼劇作者在戲裡又處在什麼地位呢？

我：他就是暢流樹身、營養全樹的樹液。

女：（她眼光閃了一閃）做演員的倒弄到英雄無用武之地了。

我：（我的眼光也閃了一閃）不錯，假使他不懂設計他的動作在……

女：得了，我恭候指教就是了。

我：在攝影機跟收音機前面做戲，打岔了十一次便寒心起來的話，那就什麼也談不上……

女：（她住了口，腳頓了一下）算了，算了。（她很不耐煩）請你告訴我怎麼可以不寒心吧。

我：我要有一段寫好了的戲或是什麼現成的劇本才可以把我的組織動作的要旨明明白白的告訴你。可是我手邊沒有劇本。

女：過去半小時內我們一面在散步，也一面在演著一個有趣的小劇本。

我們談什麼就做什麼，一點也不假。為什麼你不用我們談過的話做個劇本呢？

我：好的。我做導演。你是年輕的女演員，跟一個頹唐的老頭子演一齣獨幕劇。我兼任男主角。

女：至於性格描寫回頭再談好了，索性下次談吧。

我：聽隨尊意。現在導演說：我的好友（他是指我跟你），你們小劇本的軀幹或者說主線——就是研究戲劇的動作的真理，你們不是在漆黑的舞臺上研究，也不是在課堂裡，書本上，或在一位生氣得打算把你開除了的導演之前研究，而是在大自然之中，天朗氣清，步履優遊，雅興勃勃之中去研究。

女：這是指咱們有的敏捷的思想，鑽研的魄力，明快的精神，確信真理而不疑，孜孜求知而不倦，有的是清脆的聲音，快速的節奏，欣然辯論，取長補短的精神。

我：妙極了，妙極了！導演的事我做完了。靠你幫忙，我們已把軀幹或主線樹立起來了。現在，咱們再看看樹液如何？

我：對了。你看好不好？

女：你是指原作者嗎？

女：（從我身邊溜走了，帶著非常天真的，高興的神氣鼓著掌，大笑起來。我追著她後面，一把抓著她的手。）

我：咱們是平輩的。咱們繼續下去吧，就動作的原義去分析我們的詞句。

女：咱們先談你的角色吧。劇本開頭的地方，你在幹什麼？

我：我把滿肚子的牢騷發出來……

女：……像啞巴吃黃連似的說不出的苦，可是又有點言過其實……

我：……我什麼也看不起，什麼也不放在眼裡……

女：……帶著一派可愛的少年氣盛的朝氣。

女：……我援引各種證例來補充我的意見。

我：……這些證例雖然不大可靠，可是相當有力量的。

女：我不相信你的話……我還責難你。

我：像一個剛愎自用的小夥子似的責難我。你又忘記了你同時在散步，有時你贊成我的意見，你欣賞過、研究過科蓮氏的噴水池，你身體感覺得有點疲倦，你欣賞了莎士比亞的詩句，不過，結果你並沒有理會這些，你大概一共發了九段議論。

女：（不安起來）我一口氣幹得了這些多事？

我：不，誰也幹不了。不過只要你心裡有了一根主線上來，像穿珠子似的，一顆又一顆，有時候也許兩顆珠子之間會重疊起來，可是彼此還是分得很清楚的。

女：是不是就像音節一樣，有抑揚頓挫的交替嗎？

我：假使沒有動作的成果，又那裡會產生這種頓挫呢？

女：一點也不錯。

我：把你的動作敘述出來，只許用「動詞」——這樣做是有道理的。一個動詞本身就是一種動作。第一步，你想到了隨便一件什麼東西，這是你的藝術的意志；接著你用一個「動作」去解釋它，這是你的藝術的技巧；隨後你把想做的事真的做出來，那就是你的藝術的表現。你通過了臺辭的媒介做出來——這些話是一位……

女：可是這一次用的是我自己的話。

我：這倒是毫無關係的，也許有些聰明的作者的用語比你還要高明得多多。

女：（她默然的點點頭——年輕的人真是倔強得可以。）

我：劇作者會跟著你把臺辭寫好的，於是你可以拿一管鉛筆在每一個字或每一句話下面把「動作的音樂」寫出來。正好像你把一首歌辭譜上音樂一樣；於是在舞臺上你就去演奏這種「動作的音樂」。你得把你的動作記憶起來，像你記憶一首音樂一樣。你得清清楚楚地懂得『我發牢騷』跟『我瞧不起』之間有什麼分別，雖然這兩種動作

彼此是連接成一起的，可是在你現身說法時，你得像一位歌唱家處

理「C調」或「變C調」【一】一樣，把它們分得清楚。

　　而且，假使你從內心出發去理解動作的整體以後，無論有人打

岔或是把動作的程序前後顛倒都攪不亂你的。要是你肯把你的動作

用一個單字歸納起來，你又十分明瞭這動作的真意，不到半秒鐘你

便可以把它提引到內心裡來，那麼你現身說法用得到它的時候，又

怎麼會攪不清楚呢？你登場演的戲，或是你的角色，是一串很長的

珠子──動作的樣子。你演出這些動作正像你捻弄一串念珠一樣。

要使你把這串珠子把握得很牢的話，無論你打算在什麼時間，什麼

地方開始捻都可以的，你想捻到哪裡是哪裡。

女：可是，一種同樣的動作演上幾頁都演不完，或者最少是在一場戲裡

　　拖得很長很長，難道這種情形沒有嗎？

註────

1　變C調（C. Flat）即此C調低半音。

我：當然有的，不過演員要演得一點也不單調，那就更難了——『活著的好呢，還是不活的好呢？』[1]這段戲就有九句話是寫單獨一種動作的⋯⋯

女：什麼？

我：這就要看能不能夠設身處地的做出來。莎士比亞對演員從不存僥倖之心。他第一步就是把他要演員怎樣演的意見告訴他們。因為這段戲的含義甚深，同時這場面本身又很長，所以也就是最難演不過。單把它朗誦一遍倒一點也不吃力。

女：我明白了。朗誦就像沒有樹幹樹枝的葉子一般。

我：真是這樣——這不過是賣弄抑揚的聲調和不自然的頓挫而已，就情形好一點的來說，訓練有素的聲音也還是不甚高的音樂。從戲劇的觀點看，可說等於零。

註

1 「活著的好呢，還是不活的好呢？」（"To be or not to be"）是《哈孟雷脫》第三幕第一場的劇辭，此語為哈孟雷脫的懷疑主義之表徵，歷為批評家所引用。

女：你剛才把好些演員的名字跟他們演過的角色的臺辭列舉出來的時候，你的動作又是什麼呢？我看你滿臉不高興。難道你忘記了我們商量好的「主線」嗎？我們決定好這主線要『要力量，明快的精神，敏捷的思想』等等……

我：不，我無非是想引起你說『這是很可惜的』這句話。我只能用一個辦法，就是使你對我的感情引起同情心這一個辦法。這麼一來，你便會反過來考慮我的話，而你又會把我想要下的結論自己先歸納起來了。

女：換言之，你表演很難過的樣子想引起我的沉思嗎？

我：是的，這個動作我演得『很有力，充滿著明快的精神，和敏捷的思想。』

女：你能夠用同樣的詞句演別種不同的動作，得到同樣的效果嗎？

我：可以。不過我的動作是受你推動的、啟示的。

女：受我推動？

我：不錯，也可以說是受你的情感推動。要使你相信一件東西，一定要

從情感方面感動你。乾燥的理論打不動你這一型人的心靈——因為藝術家的心靈多數只能跟自己的想像或別人的想像接觸。假使我的對手不是你，而是換了一位鬍子很長的歷史教授，我就一點也用不著難過的表情了。我就會非常熱心的拿一幅過去的畫來引起他的性子——凡是研究歷史的人都不免有這種「痂癖」的——那他也就會聽我大發議論了。

女：我明白了。因此做演員的，一定要根據他的對手所演角色的性格去選擇自己的動作。

我：不外是如此。不過你不僅留意角色的性格，同時還得留神演這個角色的演員的個性。

女：我怎麼樣把動作記憶起來呢？

我：你在「感觸的記憶」中把你的感情找出來以後，你就記得住了。你還記得我們上次的談話嗎？

女：全記得。

我：你要準備好動作，多排練就達到這種目的。你把動作反覆練過好幾次便記得了。動作是很容易記憶的——比字句容易得多。現在你且告訴我，在我們的劇本（我們剛演過的劇本）的前面幾句臺辭之中，你是怎麼演法的？

女：（她一口氣把精力都提出來。她全副精神都放到裡面去）我發牢騷，什麼也看不起，瞧不順眼。我責難你，我不相信你……

我：現在你當著我面把這許多討厭我的「動詞」聲色俱厲的搬出來，你的動作又是什麼呢？

女：我……我……

我：說啊——你的動作表示什麼呢？

女：我向你表示我相信你的話。

我：我也相信你，因為你已用動作表示過了。

第四講　性格化

我在戲院門口等著這孩子。新近她加入一個戲班子排練一部重頭戲。她約我排演過後到院子來，送她回家去。她想跟我商量她所演的角色的問題。

我等了不久，門開了，她匆匆忙忙跑出來。她很累，眼睛發亮，她的秀髮蓬亂了，頰上帶著一片興奮的紅艷色。

女：對不起，我很掃你的興。我不能跟你一塊走了。我不回家了。我得待在這兒排戲。

我：我看見許多演員都走了——你打算獨個兒排嗎？

女：（黯然點頭）唔——唔！

我：有什麼難題嗎？

女：多著呢。

我：我可以進來看著你排嗎？

女：謝謝你，我有點不敢勞駕。

我：為什麼呢？

女：（踮起腳尖，靠著我耳邊低聲說，眼露不豫之色——）我實在是糟透了，唉，糟透了。

我：我寧願聽見你說這種話，卻不願聽你說：『來瞧瞧我的吧，我實在是好極了。』

女：唔，我要說我不行，因為這都是你的錯。我這次演的新角色，你要我怎麼做，我就怎麼做，可是我仍舊是不行。

我：好的，咱們看了再說。

（我們經過一個年紀很老的司閽者的身邊，他沒有穿外衣，抽著煙斗。他用濃眉之下的一雙深凹進去的黑眼睛望著我。他的剃得很乾淨的臉孔屹然不動。無論誰都不讓進門。他這副神情就像把門口堵著似的。他演這個角色，可謂勝任愉快。他不僅是個司閽者——他委實是佛蘭西斯科、伯納多、馬崟拉斯站崗時[1]的光榮的替身。他用一種莊嚴的姿勢舉高他的手。）

女：沒有什麼，老爹，這位先生跟我一起來的。

（老人寂然的點點頭，我從他的摩挲老眼中看出允許我進去的神氣。我自己心裡想『一個演員才會有這種簡練的，大方的儀態。也許是個演員吧？』我走進舞臺的時候，脫下了帽子。裡面黑暗得很。黑暗中只有一盞電燈蝕鏤出一個光圈。這孩子用手拖著我，領著我下了臺階，到池座裡的座位前。）

註

1 佛蘭西斯科（Francisco）、伯納多（Bornardo）、馬崟拉斯（Marcellus），都是《哈孟雷脫》中的禁衛軍。

女：請坐，一句話都不說；不要打岔我。讓我在你跟前連續的演幾場戲，然後告訴我什麼地方不對。

（她回到舞臺上去。我一個人坐在那裡，靠近著有一個包廂的漆黑的凹坑，一行行闃無人聲的蓋著帆布的椅子，耳邊依稀聽見外面的微弱的喧鬧。黑暗的陰影很奇怪，像凝固了似的。幽靜的空氣到處瀰漫奔騰。我與這種幽靜的空氣相酬答。我的神經開始浮動起來，對這一個希望無窮的黑謎，這個空的舞臺，抱著無限的同情與企望。一種異樣的平靜的感覺潛入我內心中，我好像覺得半個身子已經化為烏有，別人的性靈代替了我自己的性靈，盤據著我的身心。我願意我自己長逝了吧，讓外在的世界為我長存，我願意在想像的世界裡，欣賞一切，共享一切。我願意喚醒我的心靈，讓它充滿著美夢。這一座空的劇場，空的舞臺，單獨一個演員在那裡排戲的舞臺，真是此些甜蜜的鳩毒。）

這孩子出來了。她手上拿著一本書。她想唸，可是她的心亂得很。顯然她是等著人。而且這個人一定是挺要緊的。她有點發抖。她四面望了一下，像是向一個看不見的朋友徵求意見或請教。好像有人鼓勵了她；我聽見她的低微的嘆氣[1]。

突然，她看見有人從遠處跑來。她堅定起來，氣喘得很急。她一定很怕。她裝做看書的樣子。可是我看得出她連一個字也看不進去。一句話也沒有說。我很緊張地看著她做，我心裡依稀的在說：『演得好極了，孩子，現在你說的每一個字我都在洗耳恭聽。』

這孩子聽見有人聲。她的身體弛懈了，拿著書的手柔弱地垂下來。她的頭輕輕的移到一面，似乎聽見有人講了幾句打進她的心坎的話，她無意中把

註

1 是《哈孟雷脫》第三幕第一場的戲，她演的是奧翡麗亞（Ophelia）一角，亦即哈孟雷脫的情人。哈欲報父仇而陷於極度的苦悶中。國王與奧父欲探其究竟，思利用奧作傀儡求得真相，他們故意要奧留在院中等候哈來，自己則躲到場後，「做一對法律上許可的偵探」，去「審判」他們。

耳朵湊過去，點點頭。【1】

女：『賢明的殿下，這些日子貴體可好？』

（她的聲音有一種溫暖的，誠摯的感情和謙順。她似乎是跟一位哥哥說話似的。然後她帶著一副惶恐不安的神色期待著一句想像的答語。有人回答了⋯）

（她眼睛閉上一會）

「承小姐垂念⋯我很好，很好，很好。」【2】

『殿下，我拜領過您不少的紀念品，我早就希望奉還給您，現在我求您收下吧。』

註 ——

1 她這段表情奧為聽見哈的懷疑主義的獨白的反應，參見第八十七頁註。

2 此節是對手（即哈孟雷脫）的答語，作者以為與女的排演無關，故將別人的臺辭刪去，今特從劇本原著查出補進，俾易明瞭。以下用小字所排的詞句，都是補進的。

（怎麼回事？聽她說話的調子，好像她講的不是實話。她的聲音隱約有種預期的恐怖。她像化石似的站著。她四面再望一下，似乎想得到一位目不能見的朋友的援手。突然她好像聽見一句刺耳的答語，身子連忙退後。）

「不，我不敢；我從來沒有給過你什麼東西。」

（這一定是句刺心的話，刺進她的心。她的書掉下來，她的手指發抖得捏緊。她自己辯白。）

『尊榮的殿下，您做的事您自己知道很清楚的；並且，您送我時還說了許多甜蜜的話，把這些禮物襯得格外貴重；這些餘音雖然消逝了，請您仍舊收下吧；因為在胸懷莊重的人看來，投贈的人，既然是自忘恩澤，貴重的禮物也就變成菲薄的了。』

（她的聲音嘹亮起來，突然高亢得自由而有力，為著自己受傷了的自尊

心和愛情出一口氣了。）

『都在這裡了，殿下。』

（她似乎比從前長得高大了。這是她的筋肉與情感之間交相為用的結果，她這種表現就是一位訓練有素的演員之第一個標記：情緒愈是熱烈，聲音便愈自由，筋肉也愈靈活。）

「哈，哈！你是一個貞節女子嗎？」

『殿下說什麼？』

（她那脆弱的身體差不多像有男性的威力。）

「你是個美人嗎？」

『殿下，這是什麼意思？』

（她忘記了恐怖，現在像跟個平輩的人說話。她並不想回頭找誰幫忙，或者找誰贊同她的舉動。她朝著黑暗的空間盛氣地說話，像答話也不要聽似的。）

「我是說假使你又美麗又貞節的時候，還是別讓你的貞節和美麗往來應接的好。」

『殿下，美麗不跟貞節往來應接，難道還有更好的對象？』

「是，有的……因為變貞節為邪淫之美的威力，比較使美與它同化之貞節的威力還要大些；這句話有時候不過是一種反話，但是現在可以證明它不錯了。我從前也曾愛過妳啊。」

（她聽著這段話，臉上慢慢地變色。痛苦、和藹、難過、敬愛，這一切表情都從她的眼睛裡，她的發抖的嘴唇邊看得出來。我明白了……她的對手就是她所愛的人。她輕微的說了一句話──像陣淒風似的──）

『不錯，殿下，您使我相信有這麼回事。』

「你還是不給我的好……因為像我們這樣的壞胚子就怎樣想高攀道義，也脫不了老脾氣的；我不愛妳了。」

（她顯得更安靜、更難過了。）

『那麼我是受了別人的騙了。』

（她的對手勸她到尼姑庵去。……他一個自命不凡，可是沒作惡的勇氣，……他覺得連他自己都是不可信賴。……他問她的爸爸在哪兒。）

（靜默了許久了。許多憤怒、羞慚、非難的無聲的語言打進了她的心。她的純真的心早已忘記了的一個人，現在又重新給提起來了，這個人隨時都有左右、支配她的權力。她的行動也要受他的指使。現在她想起他來了。她自己不能有主見，她是個在家從父的女兒。她是父親手裡的一件工具。她突然戰慄起來。她聽見對方提出一個意料中的問題，有連帶關係的問題，她又只好撒個謊，傷心的謊去回答他了。）

『他在家裡，殿下。』
（他說希望她父親不要出來幹蠢事，他說少陪了。）

（她受著恐怖的鞭韃；失望的悲哀使她從心坎的深處啜泣起來，好像她整個身心都在哀慟號泣，唉，我幹了些什麼事呢？她現在只好禱告上天去保佑他了。）

去。）

『啊，春天，保佑他！』

（他說，假使她以後要結婚，最好是跟傻子結婚，聰明人是弄不好的。……他要她進尼姑庵

（可是天與地都默然無語。只有她所信賴的，她所愛的人的聲音在那裡響動。這些話沒有一點諒解的成分，沒有一點和藹的成分——沒有一點寬和的音調。只有憎惡、非難和痛斥。整個世界完了。因為我們所處的是我們所

愛的世界了。他完了，世界也就完了。世界完了，我們也就完了。所以，在一分鐘以前我們所認為是非常重要、非常有力的人和物，事到如今卻只有平靜、空虛、淡漠之感。這孩子整個身心都感著孤獨。我從她頹縮的身體和張大的眼睛看出這一點。就算現在她身後有一群神父伴著她，她還是孤獨的。

一秒鐘前發生的一切，已經是無可奈何之中證定的了，她這一番傷心的話，這幾句一息尚存的餘言，只好向她自己一個人吐露。誰也不信真會這樣痛苦的。正好比一個人的靈魂漸漸地離開了軀殼。一個字還沒有脫口，第二個字又湧上來，她用一種愈說愈快的節奏開口說話了。聲音是空的。含淚的嚥聲已經襯不出她的最後的告別的話來；她的臺辭就像一塊隕石，沉落，沉落到無涯的深淵裡面。）

『啊，可憐把一位高貴的殿下糟蹋了！廷臣的明銳的眼光，學者的談吐生風的舌頭，勇士的莫邪寶劍；以至於聖朝的希望和儀表，雅俗的寶鑑，體制的典模，以及一切觀瞻者的對象，現在都完完全全

的破壞了。而我這個薄命的女子，從前嚐過他的山盟海誓的蜜味的女子，現在卻眼見著他那高貴的自尊的性理，像是從清悠悦耳的鈴兒搖出來的聲音，變成不入調的噪音了；他那舉世無匹的儀態，青春的麗質，都給一陣狂奮的心緒摧殘欲盡了。唉，昔日之情依然在目，今日之事目擊神傷，我是多麼不幸啊！』

（她慢慢地屈膝跪下來，通身乏力，眼瞪瞪的朝著空屋子的黑暗中望到我身上來，什麼也看不見，對什麼也木然無動於衷。情緒的狂昏自然而然的也在內心裡引起一種相應的昏狂，連她自己心中的一片小天地也淪沒了。）

（她卒然擺脫了這些情感，從地上一躍而起，她用手摸摸她的頭，晃晃她金黃色的頭髮，迷離的望望四周，用她的青春的聲音說話。）

女：這就算是我最好的成績，用戈登‧克雷的話說就是『最好的還是這樣不行，那真是太不行了。』

（她傻笑。這又是訓練有素的演員的第二個標記。不管表演時感情用得多麼深，只要她一回到現實生活裡來，她就可以把它擺脫在一旁，略無不適之感。）

我：請下來。

（她跨過「腳光」，跑到我旁邊的椅子坐下來，腿子疊起來。）

我：他們對你有什麼意見？

女：……他們說演得過火。說我把『熱情糟蹋了。』說誰也不會相信我的。說這不是演技，是病理的催眠症，對我自己和我的健康都有損害的。說這一類的演技絕不能給觀眾一絲吟味的想像，說這一種求全的真誠對觀眾只會引起反感。正好比在衣冠楚楚的一群人中間，突然發現一個一絲不掛的人。你看有沒有道理？

我：不僅是有道理，而且是對的，親愛的。

女：嘎，連你也是這樣說嗎？你太講不過去了。你教我怎麼做，我就怎麼做的……

我：而且我要說，你做得很好。

女：那我就不懂，你的話有點矛盾——

我：一點也不。我教你做的事，你都很忠實的做去。到這個程度為止，我殊以為榮。不過，也就是到這個程度為止而已。現在你一定要走上一步。他們說你像衣冠楚楚的人群中之一個一絲不掛的人，這話並不過分，你真是這樣。對我是不要緊的。因為事情的原原本本我都知道——可是對觀眾卻不行。他們只配看一件完成了的作品的。

女：這是不是說要我更求深造，更多受訓練呢？

我：是的。

女：我不幹了。

我：不要說不幹。不過你說你的好了。

女：不要說不幹。假使我不把我打算以後再告訴你的話，馬上先告訴

你，你還是會幹下去的，一直到你自己發現個中的道理為止。這要花上你幾年的工夫，也許還不止呢。不過你仍舊會幹下去，總有一天你完成了這第二步的工作。甚至在那個時候，你也不會就此罷手的。新的難關又來了，你又會針對這種難關去謀解決之道了。

女：一輩子不會完的嗎？

我：一輩子都不會完，而且要力行不息。這就是一個藝術家跟一個做鞋匠不同的地方。鞋匠做好了一雙靴子後，工作算完了，他從此以後再也記不起那雙靴子了。藝術家完成一件作品以後，工作並沒有完。他不過是又走了一步，一切的步驟都是犬牙交錯互相接榫的。

女：你未免太死守成規了；真像個迂腐的數學家一樣，老記得一，二，三，四。討厭極了。這並不是藝術，只是手工藝品。說你是個精製器具的名手，一點也不會錯。

我：你是說精製情緒的名手嗎？謝謝你，過獎得很。你現在要我搖身一變為一位裁縫師傅，給你的情感做套衣服嗎？因為，據我跟你的導

師的意見，我們都認為你的感情確是一絲不掛的。好孩子。事實上的的確確是如此。

女：（狂笑得有點挑戰的意味）我一點也不在乎。

我：不過我倒是很在乎的。我不希望人家說我的菲薄的德行是缺德的。說我寡德也可以，但是不是缺德。

女：（依舊是笑）我不會想到這一套。給我一套衣服穿吧。我的耳、目、鼻、情感以及其他的一切——都是一絲不掛的。

我：假使你願意的話，我只就情感這方面來說。我先用些褒獎的話把它披蓋起來。你在創造角色時所下的許多工夫，我都小心的注意到了——你對身體的支配，你的聚精會神，你把情感的輪廓很明確的規定好，你把這些情感傳達得很有力量。這一切都很了不起。我個人也沾光不少。可是它還少了一樣東西。

女：是什麼？

我：是性格化。

女：噢，這很簡單。只要我穿上了戲服，化好了妝，便沒有問題了。

我：沒有的事，這很簡單。

女：你不能這樣說的。當我什麼都化妝好，穿上了戲服的時候，我覺得我就像我想要表現的人。那時候我已經不是我自己了。我從來不擔心什麼性格化，它自然而然會來的。

我伸手到口袋裡摸出一本很小的古書，掀開第一頁。

（我一定要用一種強有力的媒介把她從揚揚自詡的謬見中拉回來才好。）

我：你讀出來。

女：又玩什麼把戲了嗎？

我：（擦燃打火機）你讀出來。

女：（讀）『演員：表演藝術論集。倫敦。出版者，B・格雷菲士，印刷者聖保羅教堂前院鄧雪特書鋪，ＭＤＣＣＬ』

我：（我掀了幾頁）別忘了這位ＭＤＣＣＬ——差不多兩百年前的事了，你該會牢記不忘吧。現在從這裡讀起。

女：（佶屈聲牙的古字讀起來有點費力）『演員所宣訴於吾人者，為獨特之情操及其效能，而必本真誠之意，扮演角色，庶幾近之；其所用之情操，不僅取自人類所共有的情操，且應——』

我：（打岔）現在大聲點唸，把話記下來——

女：（照我的話做了）『就其所繪影圖形之人物，察其中心醞釀之原有情感，而賦以獨特之外形——』

（略停一下。這個可愛的孩子慢慢地抬起她的美麗的眼睛，掏出一枝紙煙來，從我的打火機那裡點燃了，很生氣的把火吹熄了。我曉得她現在會聽話了。）

女：唔，這位兩百歲的無名氏先生，他這番話的意思是說什麼？

我：（略帶意之色）他是說你沒有穿上了戲服，化好了妝的時候就該

先把你的性格化的問題研究好。

女：（拿手臂牽著我，很和藹地）告訴我怎麼樣好不好？（你想發脾氣

也發不出來。）假使你想抽枝煙捲，我給你一枝好了。

我：（好像講一段記得不大清楚的神話似的）事情是這樣的，孩子。一

個演員每一次創造一個角色，他也就是在舞臺上創造一個人的精神

生活的全部。這一種人類精神活動一定要在各方面，在肉體的，內

心的，情感的各方面都可以看得到。而且，還一定要純一的。這就

是人物的靈魂。無論劇作者所構思的，導演向你解釋的，你從你的

心坎裡搬到外表的，都是同一個靈魂，沒有第二個。

而在舞臺上佔有這一種創造的靈魂的角色，也是純一的，跟其

他的角色絕不雷同。哈孟雷脫就是哈孟雷脫，與別人無關。奧翡麗

亞就是奧翡麗亞，也與別人無關。固然他們都是人，相同的地方亦

僅此而已。我們都是人，我們的手足四肢的數目是相同的，各人的

鼻子長在同樣的部位，也是相同的。不過，正好比沒有兩片橡樹的葉子是雷同的一樣，人類也沒有兩個是雷同的。是以一個演員要在一個角色的形象裡創造出一個人的靈魂，他一定得遵守造物者的同一聰明的成規，使這個靈魂成為純一的，個人的。

女：（自辯）我難道不是這樣做過的嗎？

我：你是用普通的方法做的。你用你自己的身體、心靈和情感創造了一個形象，說它無論是哪一個少女的形象都可以。這個形象很真誠，很有力，也很使人信服，不過它是抽象的。說它是張三李四的形象都可以。身材自然是少女的身材，不過不是奧翡麗亞的身材。心靈自然是少女的心靈，不過不是奧翡麗亞的心靈。它是……

女：全盤都錯了。那麼現在我怎麼辦呢？

我：別灰心。過去更大的難關你都克服了，這一個倒是比較容易的。

女：（略帶矜持之色）好的。奧翡麗亞的身材又是怎麼樣的呢？

我：我怎麼曉得？你告訴我好了，她是誰？

女：王公大臣的女兒。

我：怎麼講？

女：是不是受過好教育，好家教，生活很優裕……？

我：你別擔心後來那些東西，不過可別忘了歷史的要素。這種身材有的是一個特權人物所應有的風度，有的是她的同輩引為最高表率的氣派和尊嚴。把你的頭部的姿勢仔細地分析一下，到陳列館去看看，或者找本書來參考。不妨看看文·德克和稜諾爾特士[1]的名畫。固然你的臂膀和手是自然而真摯的。不過，老實說這種手用來拍拍網球，開開汽車，或者用得著，煎煎肉排倒是勝任愉快的。你要研究一下波堤賽里、里安納杜、拉飛爾[2]等大師所畫的纖手。此外你走

註
—————

1　文·德克（Van Dyck. 1599-1641），稜諾爾特士（Reynolds, 1723-1792）具為英國名畫師。

2　波堤賽里，另譯為桑德羅·波提切利（Botticelli. 1447-1515）。里安納杜，另譯為李奧納多·達文西（Lenardo da Vinci, 1452-1519）。拉飛爾，另譯為拉斐爾（Raphael. 1483-1520）具為義大利畫家。

路的樣子——又頗有男性之風。

女：唔，不錯，畫是不會走路的。

我：在復活節的晚上，你不妨跑到教堂那裡，看看許多尼姑排著隊走。也許你看得到一點東西來。

女：我知道了。不過，我怎麼把這些東西觀摩過來，歸併到我的角色裡呢？

我：很簡單。你要研究它，把它變為你自己的東西。你要深入到它的精神裡去。你要研究各種不同的手。你得理解它的弱不禁風的麗質，像花兒一般的柔軟，像它的纖細與動靜多姿。試把你的手腕從縱的方面縮起來。你瞧，不是纖細得多了嗎？只要練習兩天，你就一點也用不著擔心了，什麼時候用得著它，它就原封不變的隨你用到什麼時候。假使你用這一種的手按在你的心頭上，就和你剛才所用的姿勢大大的不同了。這正是奧翡麗亞的手按著奧翡麗亞的心頭，而不是某某小姐的手按著某某小姐的心頭了。

女：我只是對一幅畫研究，觀摩呢，或者我可以採用許多不同的畫呢？

我：不僅是可以採用各種不同的畫，而且還可以研究當代活生生的人物，把他們全部或一部分的好處採用過來。你可以從波堤賽里的畫裡借來一個頭，從文‧德克的畫裡借來一個姿勢，或者是把你姐妹的手臂，把恩泰絲[1]（現在我只把她看作普通的一個人，而不看作舞蹈家）的腕關節都搬過來。大風追逐著飛雲，可以引起你想到走路的儀態。凡此一切都可以構成一個綜合的人物，正好比套版的印刷可以用許多不同的照片構成一個人或一件物的一張綜合的照片一樣。

女：這一步手續要什麼時候做好呢？

我：按一般的成規說，是在排戲時間最後的兩三天，正像你現在這樣情形一樣。你還沒有把你的角色全部戲弄妥，明瞭其中組織的時候，

註
────

1 恩泰絲（Angna Enters）為鄧肯以後的最大的舞蹈家之一。

不必顧到這一點。不過也有例外，有些演員卻情願先從性格化入手。這條路除了較艱難一點以外，沒有別的什麼兩樣。假使你以為先從角色裡面的線索入手，將來的結果便會踏實一點，選擇素材也可以方便一點，其實也未必是盡然的。這正好像連尺寸都還沒有量清楚，便忙著去買衣服了。

女：不過，你怎麼樣使這些東西與你自己的本性相調協呢？你怎麼樣把這兩方面綜合在一起呢！你有什麼辦法使它們表現一個真實的，絕無破綻的人物呢！

我：讓我拿幾句反問你的話回答你吧。你吃東西時要用刀叉，身體要坐得直，手要用得溫文，這一套玩意你怎麼學來的呢？去年冬天你穿短裙子，今冬你換上長的，你怎麼會隨風氣而應變的呢！你怎麼會曉得在高而（按：高爾夫）球場走路是可以這樣的走法，而在舞場的地板上應換了別種走法呢？你怎麼會知道在自己的房裡談話可以用這種音調，而在公共汽車裡應該換了別種音調呢？從你的形體的

品賦這方面說，這一切千百種的小的變化使你變成現在這麼的一個人。你會從你周圍的生活環境中，找出各種活生生的例證，使你完成這些任務。現在我要提出來講的，也就是這麼回事，把她當作一回事情做去。這就是說將一切必需的素材用努力不懈的練習加以有組織的研究，把她變為自己的東西，這樣你便可以在自己的角色中完成了一個獨特而純一的有血肉的人格。

女：我們當初談話時，你就要我對全身每一部分筋肉都得有絕對的支配能力，才能夠把這許多東西很敏捷的學過來，馬上牢記，你的原意就在這一點嗎？

我：一點也不錯。「敏捷地學過來，馬上記牢」，因為你想養成一派優美的風儀，你要花一輩子的工夫；你要從形體方面創造你的角色，不過是幾天工夫而已。

女：內心方面又怎麼樣呢？

我：舞臺上角色之內心的性格化，大半是節奏的問題。我又應該說，是思想的節奏。這種思想的節奏跟你所演的角色的關係，反不若它跟原作者（亦即劇作者）的關係來得深。

女：你是說奧翡麗亞不應該有思想的嗎？

我：我絕不致於這樣混蛋，我是說莎士比亞早就跟她什麼都想好了的。你要演奧翡麗亞，或伸言之，演任何莎士比亞的角色的時候，你應該把莎士比亞內心的思想性格化起來。無論哪個劇作家都各有自己的見地，我們也只有同樣的幹法。

女：我從來就想不到這一層。我常常總是照著我自己以為這個角色怎麼想的路子想下去。

我：這一點差不多是一般演員的通病。他是天才，懂得比作家多——那就不用提了。一個劇作者的最有力的武器就是他的心靈。它的本質是神速、活躍、深湛、燦爛。無論他寫的是加力賓的臺辭也好，俠

女貞德的臺辭也好，奧士華爾特[1]的臺辭也好，最重要的還是這些本質。說一位好的劇作家愚笨，其實他再愚不過的表現也就是他的一顆創作者的心靈，但假使有人能夠接受先知者的啟示，那先知的智慧也不會比那人高出多少。你記得《雷夢歐與朱麗葉》（又譯：《羅密歐與茱麗葉》）這劇本嗎？卡飄烈太太說朱麗葉『她年齡不到十四歲』。幾年以後，朱麗葉自己說：

『我的恩澤像海似的無邊，我的愛像海似的深；我布施給你的更多，我所有的也更多，因為兩方面都是無涯無限的。』[2]

註 ——

1 加力賓（Caliban）莎劇名劇《颶風》（The Tempest，又譯暴風雨）中之一角色，為一殘障粗野的奴隸。俠女貞德（Jeanne d. Are），法國女英雄，蕭伯納曾據其史跡寫成劇本，奧士華爾特（Osvald）為易卜生的《群鬼》中的主角。

2 見莎翁名劇《雷夢歐與朱麗葉》（Romeo and Juliet）二幕二場雷朱二人初訂情時的誓言。又，卡飄烈夫人（Lady Capulet）為朱母，朱的年齡的交代在原劇一幕三場。

孔子說過這類的話，釋教或聖‧法蘭士[1]也說過這類話。假使你演朱麗葉的角色，想把她這種心理演成一位十四歲少女的心理，你會摸不著頭緒的。要是你想把她演得年紀大點，你便會糟蹋莎士比亞之演劇的意像——一位天才的意像。要是你想把她解釋為義大利少女的早熟，解釋為義大利文藝復興期的智慧等等，你會完全糾纏在泥古與歷史之中，你的靈感會跑掉了。你全部的工作就是把握莎士比亞的心靈的性格化，毫不放鬆一步。

女：你可否把他的心靈的本質形容出來呢？

我：他的心靈有閃電般的速度。甚至在懷疑的瞬間依舊是極端的聚精會神的，威嚴不墮的。什麼都是自然流露，第一個思想往往也就是最後的思想。它一點也不兜圈子，始終是秉筆直言。你千萬不要誤會我，我絕不想形容或解釋莎士比亞的心靈。什麼字也形容不了。我

註
—————
1 聖‧法蘭士（St. Francis）十三世紀時天主教義的創建者。

不過是想告訴你，無論你要演莎士比亞作品中哪一個角色，它的心靈（不是指你的心靈而是指角色的心靈）一定會流露這些本質來。

你不必要學莎士比亞一樣的去思索，可是你的思想的外在的本質一定要以他所固有的為依歸。這正好像你扮演一個江湖賣藝者一樣。

你可以不必懂得頭頂著地，兩腳朝天的把戲，可是你全身的一切動靜都一定要向觀眾表示出這樣的信念，就是只要你高興，你隨時都可以翻幾個觔斗來的。

女：假使我演的是蕭伯納的劇本，你說我也要這樣嗎？

我：一點不錯。而且以蕭的情形言，尤其要這樣。他筆下的農夫、小書記、少女等角色都像學者似的思索。他所寫的聖徒、國王和主教卻像瘋子和怪物。你要扮演蕭的角色，你一定要看準了這些角色的心靈所流露的本相，把他們內心中不斷的醞釀的襲擊與防禦，層出不窮的正與反的論爭這些本質表現出來，要不然，你的表演不能算是完滿的。

女：這正是愛爾蘭心情的本質。

我：你說對了，你解釋得比我還高明。

女：你怎麼把這些東西很實際的應用到一個角色裡去呢？

我：就像從前告訴過你的一樣，這不外是你把作者的字句傳達出來時所用的節奏或組織的能力。你研究過你的角色，把它排演到一個相當時期以後，你就應該要知道作者思想的動向。這種思想一定會影響你。你也一定很喜歡它。它的節奏一定會同化了你的節奏。你要努力了解原作者，至於其餘的事，你所受的訓練和你的本性自會對付得了。

女：你可不可以就把這樣性格化的定律，應用到一個角色的情感上來呢？

我：哦，不可以的。角色的情感就是劇作者應該顧全演員的要求，把他的作品湊合演員的見解之唯一的一片小天地。或者是，演員用他演戲時所擬定自身情感的輪廓，去湊合作者的作品，取得最好的效果，也說得過去。

女：這種話不要說得太響了。一切的劇作者都會跟你過不去的。

我：聰明的作者卻不會的。情感是一個角色中的天然的氣息。通過了情感以後，作者的人物才會活著有生命。聰明的作者，總是竭力把他這一部分創造工作盡可能的跟劇場和諧起來，分毫不損及劇本的信念和目的，愛曼萊[1]告訴我說他《瑕珸》（Tarnish）這個劇本本來有一大場戲預備給安・哈婷跟包華氏[2]演的，結果他把這戲刪掉了兩頁半的篇幅。他覺得與其要安・哈婷一句一句很重要的臺辭答包華氏的話，倒不如乾脆讓安・哈婷靜靜的聽他說，結果會引得觀眾跟著她一起暗自垂淚，因此她就毅然的割愛了。愛曼萊對於演員的情感與自己作品之間，深知選擇之道。克藍能・丹[3]寫過《花崗

註 ——

1　愛曼萊（Gilbert Emery），現代美國劇作家。

2　安・哈婷（Ann Harding），包華氏（Tom Powers）是美國的舞臺演員，兼演電影。

3　克藍能・丹（Clemence Dane），為美國劇作家，《花崗石》長四幕，寫百年前一歷史的悲劇。

石》（Granite）這麼一個劇本，他允許我搬上舞臺的時候，可以刪掉了每一個浮泛的字句。不，作家們不會跟我們過不去的。他們知道你，我，以及一切像我們的人，在劇場裡幫助他們建設。

女：不過，身體與內心既然要性格化，那麼情感方面自然也逃不了。有什麼正當的路徑去做到這一步呢？

我：當你的角色中把握到普通人的情感（如像在奧翡麗亞這角色裡所把握到的）的時候，當你知道喜怒悲傷、懇求、失望這種種情感什麼時候來、為什麼要來的時候，無論環境要你怎麼做，你都了然於懷的時候，就要開始去追尋一種基本的本質；你表現的情感的自由是絕對的，毫無限制的自由與舒適。這種自由馬上就變為你的情感的性格化。當你的角色的內部組織已經安排妥當的時候，當你已經把握好角色的外表的時候，當你的角色的思想的流露完全與作者的思路相合致的時候，你就要在排戲時留心觀察你的情感一起一騰，在什麼時候，有什麼地方會感到不大如意。把理由找出來。理由也許

有很多很多。也許是你的基礎不穩固，也許是你不理解動作。也許你滿身感著不舒服，字句的質與量會使你應付不過來，動靜舉止又使你不知所措，也許你覺得找不到適當的表現工具。替你自己把原因找出來，設法消滅了它。讓我找個例子給你看。你演奧翡麗亞的戲，覺得那一場演得最不舒服呢？

女：第三幕，做戲那一場。【1】

我：好的。動作是什麼？

女：是當眾受辱。

我：錯了。是保持你的尊嚴。奧翡麗亞是個王公大臣的女兒。聖朝的殿下當眾對她說了許多不堪入耳的話。他是她生命的主宰，此外因為她還愛他。他喜歡怎麼做就可以怎麼做。甚至假使他以為殺了她可以高興起來的，她一定會以不辱門楣的尊嚴精神自持以死。你的主

註

1 即原劇三幕二場，即哈孟雷脫召集優伶表演國王與其母謀殺其父的戲那一場。奧翡麗亞亦與盛會，哈裝瘋侮辱她。

要的動作並不是把氣派頹萎下來，並不是示弱，而是「公開掬獻你的親密的情感」。你不要忘記了，整個庭子的人都在看著奧翡麗亞。現在就把這些特點當作你的動作吧。你自己覺得這樣會舒服一點嗎？

女：不錯。

我：其餘的也沒有什麼問題了吧？你現在處境覺得安適點嗎？每個字句浮進你的心頭，是不是也覺得毫不費力呢？你滿身的活力是不是也蓬勃起來，跟莎士比亞的大膽思想共鳴嗎？

女：不錯。不錯。都給我得到了。讓我做給你看。

（突然，我們背後起了一段聲音。是一種老年的，震顫的，但訓練有素而豐富的聲音，若斷若續的吐露出一種偉大的，斷然的，又好像不能實現的希望。）

『小姐，我要睡在你的膝上……』【1】

（我回轉身。那年老司閣就站在我們後面。）

女：（像一個封了棟的海一樣。平靜而倔強得可怕。）『不，殿下。』

司閣：（仍然充滿希望，不過我感覺得出他心裡對這個可愛的人兒還抱著一片難過和同情。）『我的意思是，我要把我的頭睡在你的膝上。』

女：（你是我的主宰。你有權這樣做。）『嗄，殿下。』

司閣：（現在他的聲音裡面隱藏著痛苦。他一定要裝瘋，他現在對於這一個絕不願使她傷心的人也不能不忍著心使她傷心了，因為只有這樣，別的人家才會相信他是真的瘋了。）『你以為我是談國家大事嗎？』

註————

1 哈孟雷脫當眾侮辱奧翡麗亞的劇辭。

女：（像神似的尊嚴。就是我要死，我什麼也不會想到，殿下。）『我什麼也沒有想，殿下。』

（再對幾句辭，這場戲完了。很快，很可怕，很緊張。完全對了。這孩子從椅子跳起來，再座前的甬道上旋舞。）

司閽：我明白了，現在我明白了！原來是那樣簡單。我覺得比從前省力得多了。真不算一回事。

女：（他的摩挲老眼望她一眼）真不算一回事，——小姐，當你懂了的時候。

女：噢，老爹，你好得很。你怎麼會懂得這一切的臺辭的？

司閽：四十年來，我跟過多少大演員演過戲了。一切偉大劇本裡差不多每個角色我都演過。我研究過這一切的角色，我下過苦功，不過我沒有機會成全我自己，也沒有機會思考到這位先生所告訴你的一

切。現在，等我有思考的時間，回顧我逝去的歲月，我知道我全部錯誤，我知道它的原因，和改進的方法，不過這些東西已經沒有地方應用了；現在我只能拚我的老命好好的首著門口。當我看著、聽著年輕的演員在掙扎的時候，我常常這樣想……唉，假使年輕時就懂得了，假使歲月可以待我，現在又成了一個多麼不可思議的世界啊。先生，你這番話使我長進不少。每一句話都對極了，對極了。

我：老先生，是你誇獎得好。

司閽：現在我請求您原諒我，先生，請您先走一步好不好？馬上要排戲了。

（在他滿臉皺紋的衰老的臉上罩上一層機譎的，夢一般的微笑，把話打住了。）

『殿下，演員們到這兒來了——

是世界上最優秀的演員……』

第五講

觀察

我們在用茶，只有這孩子的叔母（就是「跟白拉士哥先生有點私交的」那位太太）和我兩個人。我們希望這孩子馬上就來。茶的味好極了。

叔母：你對我的姪女兒這樣關心，我真覺得有趣。這孩子對演戲簡直是入了迷了。尤其現在他成功了。你知不知道，她現在正是拿「包銀」了。我從來沒有想到演戲還會有這一天的。

我：這不過是「供」與「求」的公例而已。

叔母：不揣冒昧的說，我不明白她還要你幫他什麼忙。她已經「下海」

了。她得過很好的批評。演又演得不壞。我絕不是說，我不歡迎您

常常來跟我們作伴。我敢說我的姪女兒是跟我一樣的。我們倆對於

演戲，對於幹戲的朋友都是敬重不置的。有一次，當我考慮好不好

在故白拉士哥先生的演出中擔任一個角色的時候——哼，他這個人

真有趣——他對我說『太太，你是看開場戲的人。你假使肯賞光坐

在最前一排看咱們的戲，也就好像我自己所有的演員演過一場最精

采的戲一樣，使劇本的成功生色不少了。』他就是這樣俏皮的。這

個人是個天才。你信不信，只要有一個成功的劇本上演，我從來不

肯錯過了看開場戲的機會的？

我：太太，你真是盛意殷勤。

叔母：絕不是這樣。我總想處處提倡演劇的（她差不多像要唱歌的樣

子……茶熱得受不了。）美……美……美麗的藝術。像莎士比

亞……諾爾‧考華特[1]等偉大的劇作家……還有，烏爾戈脫[2]在演技上的造就又是多麼了不起啊。

我：太太，他是下過苦功研究的。

叔母：那不成問題。而且走的路很對。他觀察人家演戲已經好多年了。他記得他們的玩藝兒。然後他才找個角色，著手演起來。現在，只要他能夠演戲，而且每天盡可能的多演點戲，他大概可以成名了。

（我一口氣喝了一杯茶，不知為什麼，只覺得一陣比一陣熱起來。我正預備再要一杯的時候，這孩子進來了。她站在屋子中間望望我們。她有點摸不著頭緒的神氣。）

註
────
1　諾爾‧考華特（Noel Coward），現代美國詩人，舞臺與電影的編劇家，演員。
2　烏爾戈脫（Alexander Woollcott）美國舞臺演員。

女：我可以請問你們兩位在談些什麼嗎？

叔母：談演戲，親愛的，談（她要唱歌了，眼珠又飄了一下）美……

美……麗的演戲。

女：（略帶冷酷的幽默）那麼我希望你們的意見是一致的。

我：我們正打算辯駁的時候，你卻進來了。親愛的，令叔母剛才說過這麼一句話，她以為養成一個演員之一切必要的條件，就是演戲，演戲，第三個還是演戲。我沒有說錯吧？

叔母：我知道我是對的。我絕不相信我姪女兒告訴過我的什麼理論與大文章，心理的分析，腦子的記憶的訓練。你一定要原諒我，我是個直腸直肚的人。而我敬重演劇。我的理論就是：要做演員就得演戲。你能演什麼就演什麼──有一天好處你就演一天。沒有好處的時候──你就不演。就這樣。假使人家有天才，像這孩子一樣……

女：叔母你……

叔母：一點也不錯，親愛的。天才也正像其他的東西一樣，少不了廣告的。假使人家有天才，好處也就一輩子都受用不盡。

我：我很高興，太太，你把天才抬得那麼高。可是，恕我冒昧的請問一聲，你難道不以為天才需要培養，只有經過培養，才能夠發現天才的真相嗎？

女：（很熱心的接受我的思想）叔母，親愛的，這正好比一顆野蘋果和一顆種植的蘋果。兩個都是蘋果，可是一個是青的，硬而酸的，第二個是紅的，軟的，香甜的。

叔母：拿詩意的比較來辯駁是沒有道理的，親愛的。蘋果總是蘋果⋯⋯

我：（很快的接下去）而天才卻不同的。你說得很對。咱們不要比較了。讓咱們高高興興的用茶吧。我可以再添一杯嗎？多謝你。（我杯子裡裝滿了一杯香茶，加上了奶油和糖，於是我再說下去。）太太，我要冒昧問一聲，你從前聽說在德國幼稚園裡流行著一種新式的好玩的遊戲叫Achtungspiele（意為記憶遊戲）的沒有？

叔母：不，到底是什麼呢？

我：一種很簡單的遊戲，教員要小孩子把他們活動的片段，今天、昨天或幾天前做過的事，重複再做一遍。它的目的在於發展學生的記憶，分析他的動作，養成他敏銳的觀察力。有時候先生允許小孩子有自己選擇的自由，然後教員才下結論，斷定孩子的興趣往那方面發展，她或者會讓他發展下去，或者就警告孩子的家長和別的先生提防這種傾向。比方說，孩子自己想回憶搗壞一個鳥窩的事並不受罰的，不過大人們就要努力設法把他的興趣移到別的方面去。

叔母：（像條封了凍的河似的）有趣得很。

我：嗄，這種遊戲行之於成人間的時候，還要有趣呢。因為這可以顯出我們成人方面連用一種奇妙的自然稟賦的地方是多麼的不夠，所以說有趣。你信不信，我們成人間能夠記得起自己在最近二十四小時內所做過的事的，沒有幾個人嗎？

叔母：我不信。我這二十四年來所做過的事情都能夠完全告訴你。

我：哦，不錯，我確信你能夠「告訴」我。不過這種遊戲不是要人告訴，而是要人靜默地去做，去重演。靜默就有助於聚精會神，把隱約的情感帶出來。

叔母：我要靜默的做，就可以靜默的做。雖然我不敢斷定我自己願意這樣做，我是個直腸直肚的，有什麼說什麼的人。

我：為什麼不試試看呢？這不過是小孩子的遊戲而已。你願意嗎？

叔母：哼，什麼我們都願意試試。

我：了不得。我們大家都試試看。讓我們從比較容易的地方下手吧。比方說……比方，我可否請你把幾分鐘前你將一杯香茶遞到我手裡的情形重演一番呢——

叔母：豈不笑話。（她笑得很厲害。）這種想法太俏皮了，你當真打算要我回到幼稚園去嗎？

我：一點也不，太太。不過是鬧著玩的。以下的試驗就輪到我和天才的令姪女了。

137　第五講　觀察

女：啊，請吧，叔母，我實在想見識見識。

叔母：好的。今天下午總算倒了楣了。現在，瞧我的。（她像個女道士或《馬克白》的巫婆似的動起手來，袖子差不多捲到後面。）茶杯在這裡……（我打盆了）。

我：請守靜默。不要說話，只用動作。

叔母：哦，是的，我忘了。靜默的神祕。（她是個冷嘲的老太婆。但是她已經下了決心，她要做給我們瞧——她動手了。她的額頭皺起來。她用思想了。她右手拿起杯子，左手伸去端茶壺。知道弄得不對勁，乾脆的喊了聲『啊，天啊』，放下茶杯，右手去拿茶壺，高高地舉了半天。剛倒了兩滴茶，我低聲說——）

我：請你什麼都不要動，只用動作做下去……

叔母：我正是這樣做。

我：那麼勞駕放下茶壺。

叔母：噢，好的。（她把它放下來，兩手擱在桌上。突然把手收回去，

用瘋狂似的速度表示出拿杯子把茶倒進去的動作。茶壺還沒有放回桌上，便從裝著奶油和檸檬的器具裡面添上假的奶油和檸檬，拿著杯柄把杯子遞給我，什麼茶盤子和白糖顯然是早就忘了。這孩子禁不住笑出聲來，把手臂圍著她叔母的脖子，吻了她好多次。我喝完這杯茶。）

叔母…做了一次傻瓜就是了。

我…不，太太，這是沒有受過磨練的觀察力之所賜。你肯不肯讓令姪女把你做這件事的動作重演一番？你看得出，我當初要選擇這一椿事來做，她預先是看不到的。所以她一定要盡她的力把毫無準備的事做得好好的，現在請吧。

女…我怎麼說得出來呢？我興奮得那麼厲害──只顧看你跟叔母談得津津有味，我要靜下來也不可能。

我…是的，你說得出來的，因為這是別人的動作。假使是你自己的動作，我自然不得不要你在靜默中重演，觀察的稟賦不僅是在你的視

覺與記憶方面受過磨練，就在你全身各部分也是訓練有素的。

女：叔母，波君問你要茶杯的時候，你對他笑笑。隨後你望了望一下茶壺，看看裡面到底還有茶沒有，於是你望了我一下，再帶著微笑，似乎是說「這傢伙好不俏皮？」

叔母：（大聲嚷起來）沒有這回事！

我：有的，太太。我記得很清楚。使我敢不揣冒昧勞您駕的，就是您對我這點慇懃厚意。

女：於是你再望一下波君，似乎是等他把杯子遞給你。可是他沒有遞。

我：真對不起。

女：於是你用左手掀起右手的袖子，伸手到盤子裡拿一個乾淨的杯子。拿到了，擺到茶盤上，放在你的眼前。於是，你仍舊掀著袖子去拿茶壺。壺子很重，所以你放它下去，在茶壺柄上抓得牢一點。差不多拿到杯子跟前，你放下了袖子，去拿濾茶器──擺在杯子上面。於是你用左手的手指扶著壺蓋，開始倒茶了。蓋子很熱，你一隻指

頭炙痛了又換上第二隻。杯子裡的茶倒滿四分之三的時候，你把茶壺擺得更靠你身邊，再笑一笑，這一次並不是特別要對哪一個人笑的。於是你用右手去倒奶油，左手拿著鉗子，放了兩塊糖。你把杯子遞給波君，把鉗子放在檸檬盤子上頭，你現在看見它就在那兒。

叔母：（惹起火來）人家真當你在演戲呢，你一定偵探過我的。

我：不，不要發脾氣。我向你擔保，我們並沒有預先安排好圈套。（我對這孩子說）你還忘了提到令叔母一時找不到奶油，滿桌子的找了一會兒呢。

女：是的，而你在那時候卻始終在玩著手絹兒。

叔母：（笑得很厲害。她真是個隨人擺佈的人）啊哈！你也是逃不了檢查的啊。

我：我也不想逃掉，太太。我那時候一心只想著看令姪女兒練習她的觀察的稟賦。

叔母：你只為著想看她的惡作劇才教她這種小孩子遊戲的。

我：太太，我什麼都沒有教她。我們兩人只知為演劇而工作。而劇場這種地方是絕對要避免教授與說教的。實習，只是實習，是要緊的。

叔母：這也就是我說的話。演戲！演戲！你就可以成為一個演員了。

我：不。演戲是一種長的努力過程之最後的結果，太太。無論什麼可以引導你達到這一種結果的東西，你都要實習。等到你演戲時再來臨時抱佛腳，未免是太晚了。

叔母：（嘲諷地）假使你不怪我冒昧的話，我倒想問一聲，觀察的稟賦與演技又有什麼關係呢？

我：多著呢。它幫助演戲的學生在平庸的日常生活中注意到一切不平凡的東西。它養成他的記憶，他的記憶的寶庫，以儲藏人類精神活動之一切可以看得見的現象。它使他辨別出真誠與浮誇。它發展他觀感的和肌肉的記憶，使他對於一個角色所要做的任何任務，都能夠不很費力地擔當下來。它盡量擴大他的眼界，使他鑒別出人物和藝術作品之間的各種不同的人格和價值。而最後，太太，它以外在生

活之一切豐富而廣泛的消費去充實他內心生活。

印度瑜伽⑴的信徒每天只以一隻香蕉和一把米食為食糧，其情形亦有類此。只要食用消費得當，這一點少得可憐的「維他命」可以產生出最大限度的精力，這種印度的信徒也就靠這點貧弱的食品發揚起他的無限的毅力、精神和生命。我們吃點心時消費了一塊肉排，想到吃中飯時就要餓了。我們處世都是同抱這種態度的。我們自以為什麼東西都看見，其實我們並沒有跟哪一件東西相滲透。可是，在舞臺上看見，我們是要重新創造生活的，我們便沒有應付的本領。

是以我們沒有辦法不去注意我們工作所需用的材料。

叔母：哦，因此你就叫我的姪女兒注意她叔母倒茶的樣子，而你們卻合起來取笑她。（我看見她眼睛帶笑意的霎一下，她真是個任人擺佈的好人。）

女：唉，叔母，親愛的，沒有這回事。剛才他是跟你開玩笑。

叔母：開玩笑我總看得出來的。他是怪認真的，我也是認真的。

我：不，你不認真。否則我絕不會從你眼睛裡看出你希望談下去之意你滿有興味。我看得出來。我不會教人的，不過我願意引起你的興致。你的觀察的稟賦自會發展起來。

叔母：（殷勤地）假使你再要喝茶，你自己倒好了。

我：謝謝你。（我倒茶，叔母像隻鷹似的看著我。倒了之後──）太太，現在我第一次看見你把全部的注意力放在我身上。我要把你的注意力訓練得有用。你是敬重演戲的。我們，令姪女跟我，是為演劇而工作，埋首做著演劇的工作。當你第一夜來看開場戲的時候，你要上店子去選擇最配身的衣服。我們每天在生活中走來走去，也要把我們每晚演戲時最合用的東西選擇出來。在我們看來，每晚演的都是開場戲。每晚都逼著我們要把最好的工作拿出來。一個演員的觀察的稟賦假使是遲鈍而不夠活潑的，也就好像穿著破的衣服去

參加一個衣冠楚楚的盛會一樣。照理說，我相信靈感是苦心工作的

結果，可是可以激起演員的靈感之唯一的東西，就是在他的每日生

活中的持久而敏銳的觀察。

叔母：你是不是說偉大的演員出入於生活之間，隨時都對他所有的熟

人、親屬、萍水相逢的人偵查呢？

我：恐怕免不了是這樣的，太太。此外他們還偵查自己呢。

女：要不然我們怎麼會知道什麼自己幹得了，什麼幹不了呢？

叔母：我們現在談的是「偉大的」演員，孩子。

女：唉，真要命，多沒趣啊！（她幽默地努著嘴）叔母，你把我宣傳得

夠了嗎？

叔母：你是個不受抬舉的傢伙。

我：她是個了不起的傢伙。允許我跟她宣傳一下，我一點也不誇張，我

只告訴你我們倆怎麼樣進行、怎麼造成我們技術中的重要的觀察。

令姪女在《竈上的蟋蟀》（The Crieket on the Hearth）的劇本裡要

演一個盲女的角色。她排演得很好，可是誰也不相信她是盲的！她
跑到我這兒來，我們一起去找一個瞎子。我們在博愛里[1]找到一
個。他坐在牆角。他足足有四個鐘頭沒有走動過。我們等他起來，
因為我們想看見他走路——摸索的樣子。我們要他走動是不好的。
這樣一來，他就會有自覺了。我們為著藝術不得不忍受飢餓、重傷
風（那天天氣很冷），和時間的損失。

最後這個乞丐站起來回家了。我們跟著他，又跟了一個鐘頭，
給了他一塊錢酬謝他無意中幫了我們忙，帶著寶貴而豐富的經驗離
開他了。就是不算這塊錢，這種代價也是太大了。在舞臺上，人家
絕不能夠花四個鐘頭等叫化子的。他一定要隨時隨地把各種經驗收
集起來，儲藏起來以備不時之需。是以他一定要從開始的時候就去
觀察……

註 ————

一 博愛里（Bowery）為美國小說與電影常提到的一個五方雜處之區，與上海的城隍廟，北
平的天橋差不多。

女：叔母，我擬定了一個計劃，波君也很贊成。

我：不錯。你就說出來吧，這是你的貢獻。

女：我擬定的計畫是這樣的，用三個月的時間，每天從十二點到一點這一小時內，無論我是在什麼地方，做的是什麼事情，我要觀察周圍的一切東西一切人物。再從一點到兩點，我吃飯的時候，我要重憶上一天的觀察。假使碰巧只有我一個人的時候，我要像德國的兒童一樣，重演我自己過去的動作。

除了偶然的機會之外，我只做這麼一點點便夠了，可是過了三個月的時間，我的經驗像克里薩斯[1]所藏的黃金一樣的豐富。最初我還要把它記錄下來的，現在甚至連這一點也可以免了。什麼東西都自動地烙印在我腦筋中，再經過重憶與重演的實習，我比以前靈活得十倍了。而人生又覺得比以前神妙得多了。你真不知道人生是

註
——
1 克里薩斯（Creoesus）為紀元前五六〇年呂底亞之王。

多麼豐富而神妙啊。

叔母：你應該要改行了，孩子。你應該去做偵探。

我：太太，每一個上演的劇本，每一個扮演的角色不就是把湮沒的價值和寶庫發現出來嗎？不就是把德性與罪惡揭示出來，把情操加以控制嗎？不就是把屋子裡的「第四面牆」【1】移去嗎？不就是把爭鬥的場面暴露出來嗎？不就是把「不幸的約力克」【2】的墓底的沉冤掘起嗎？

叔母：好了，好了，好了，（仍舊不十分相信）不過，我還覺得不一定是真的。理論味太深，書本氣太重，據我看來，演劇之道──亦即一切藝術之道──應該要自然的，我們在生活中絕不會做到你所說的那一套。

註 ──

1　「第四面牆」（The Fourth Wall），寫實主義的演劇以為舞臺上朝觀眾的一面為「第四面牆」。

2　「不幸的約力克」（Poor Yorick）出處不詳。

我：請你原諒我，咱們不談這問題了，令姪女告訴我說，令姐剛從外國回來。你在碼頭上遇見她的時候，你覺得她累不累，神色容貌好不好？

叔母：哦，是的，多謝你的垂注。她一點也不累；不過最好是別提她的容貌，這位太太真把我氣死了！她的服裝之惡劣難看可以說是紐約的冠軍。簡直連想都不敢想；她戴著一頂土色的「友俊式」（Fu-grnee）的帽子，帽上插著一根難看的醬色的羽毛。繫著很窄的一根銀點子的紫色的絹帶。旁邊還有銀絲的金屬鑲著。身上穿著一套方格紋的棉天鵝絨料子的旅行裝——是小方格的，深咖啡色底子，上面織著一條條棕色的紋路，第二條是灰的，第三條是紫的……

我：（冒然打岔）太太，你現在所說的一番話，就表示了你有一種觀察的稟賦，受過啟發，而且在實生活當中應用得非常自然，我們在演劇方面做的也不外是這一類事，把我們觀察的範圍開拓至最廣的限度。每件物體，每個人我們都用為對象，所不同的就是我們從來不講，我們只把它演出來。

叔母：（很溫輕的嘆口氣，把話題轉到馬達生公園演的馬戲。我們在和平與互相默契的空氣中用完了茶。這孩子默然不言地在深思。）

第六講

節奏

這孩子卒然來找我。

女：假使你對於「美」有什麼憧憬的時候，你跟我一起去看看好了。

我：我吟玩「美」的憧憬的時候只在早上七時至八時之間……

女：（更卒然地）明天早上七點十五分我到府上來找你。

今天七點四十分的光景，這孩子跟我已經佇立在「帝國大廈」之顛。遠望下面，數不盡的崢嶸的怪石高聳入天際。在遠遠的地方，這片天色又很溫

藹地瀰漫到碧綠的田野，到微波動盪的海面，可是這些田野，這片海卻沒有衝天凌雲的壯志。這孩子跟我都深感靜趣，過了一會，我們坐下來。

我：我實在很感謝你。

女：我知道你喜歡這種地方的……（突然，很機警地）……我又知道你會解釋給我聽的。反正你一定要向你自己解釋的；這就是說，說不定你會像我那樣情感地把這一切景色銘記在心頭。

我：假定說我解釋不了呢？假定說我把這一切景色銘記在心頭的情感，完全跟你不一樣，那又怎麼辦呢？

女：我相信我對你這一點的期望，一定會如願以償的。

我：我可以請教是什麼道理嗎？

女：你會對我解釋的。第一，因為你假使解釋不了一件東西，你常常會借重我去找出論據或是闡說。我是你的「第一號的試驗品」。這一點使我自視甚重，且以聰明自負。這是種很奇妙的感覺，差不多像收到一封「戲迷」的恭維信一樣。我相信我能夠幫助你的──這一

次又何獨不然呢？（在她盼視之中，我感到矜持和感激之意。同時在她那種少年氣壯的辯辭的後面又想把這種氣趾掩飾下來。）第二，假使你對一件東西有不同的觀感，我們馬上就會辯論起來——而我又以為你從我的辯論中獲益不少。照事實上說，假使沒有我的辯論，我真想不出你還有什麼辦法。（自然她快活囉。她今天正面挑戰了。）

我：說不定我會發明辯論的。

女：這是一種極端困難而危險的辦法。你沒有辦法發明的，就算你發明了，這些辯論也不曾是真的，不曾使人信服的。一個人對於自己的辯論抱著偏見，這是人之常情。

我：一個人對於攻擊自己的辯論抱著偏見，這也是人之常情。

女：不錯，不過這種偏見是激發自己的力量與辯證的，可不是嗎？

我：在生活中是「不錯」。在藝術方面——特別在演劇方面，最爽快而最實際的答語也是「不錯」。

女：是不是因為在舞臺上，動作的對抗與衝突就是戲劇生命的主要元素呢？

我：正是。假定說在《威尼斯商人》的第一幕戲裡，安東尼[1]要付出一筆辦裝奩的錢，不信奉基督教，跟夏惜凱求婚[2]……你不要見笑。我講正經話。不過這個例子誇張了一點。這裡我又找到一個適當的…

『隨時隨地都有人責備我，到處都鼓起我匹夫復仇之念！……所謂大丈夫，自然不到雄辯豪論的關頭就不力爭，可是一逢到信義攸關時，那怕為著草芥之微絕不相讓，也不失大丈夫本色。』

註 ——

1　安東尼（Antonio）為寬厚的商人，疏財仗義，為友人白山奴的婚事特向貪汙的猶太人夏洛克借債。安本基督教徒，而夏最恨基督教。

2　夏惜凱（Jessics）為夏洛克的女兒，深恨其父的貪吝，後從羅倫助私奔，改信基督教。

這是《哈孟雷脫》第四幕第四場的臺辭。在莎士比亞全部作品裡，你不難看得到他隨時把這些特點提示給演員注意。這些意思都是很聰明地包藏在劇本的主文裡——並不是用各種各色誇炫的方法去賣弄的。在這兩節臺辭裡，你心裡首先感到的，他給你一個最爽直的忠告⋯沒有衝突便沒有動作。

女⋯這種動作的衝突的要素就是一個成功的劇本或演技之唯一的關鍵嗎？

我⋯哦，不是的。這不過是理論的起點。就像初讀ＡＢＣ這一課似的。

在演劇方面我叫她做「什麼先生」（Mr. What）——假使離開了他的配偶「怎麼」（How）的時候，不過是一個了無生意的人物而已。只有等到「怎麼」登臺以後，一切才開始進展。動作的衝突固然可以在舞臺上「表示」出來，不過只到這一步就沒有後文了，以後就需要解答「劇本的主題是什麼」的問題。單就此種情形而言，這不是演劇。可是同是這一種衝突又可以用意料所不及的自然流露

性，用預想不到推動力去「創造」出來，把觀眾設身處地的引起一種熱狂的情景之中，使他們對這方面或那方面抱著同感。它逼著他們在衝突中間追尋自身生活的蹤跡，要他們提出答案。這才算是演劇。是以演劇的關鍵並不在於「劇本的主題是什麼」的問題，而是在於「主題怎麼樣的渡過了無限的難關，才能堅持到底或者不能到底」的這種伸述之中。

女：你提到「竟料所不及的自然流露性和預測不到的推動力」的時候，自然是指演出本身的情形。你一定不是指準備劇本和練習排演的時候而言的。因為你常常對我說過，靈感和自然流露性是思考和實習的結果。

我：我仍舊相信是這樣。我談的是出演本身的問題。

女：好的。現在我要你解釋給我聽。我們站在「帝國大廈」的頂上（我不知道站了多久了），為什麼會靜默下來，凜然不動，心曠神怡，感奮不已呢？這裡的景色固然不凡，可是並非意料所不及的。我沒

有親眼看到的時候，我就知道了──我是從千百種照片與新聞片中見到的。我曾經坐過飛機飛過漫哈潭[1]，而且，我住在二十四層樓的廂房間。我以前就看見過的。為什麼這種印象又是這樣偉大呢？

我：因為這又與這個奇妙的「怎麼」有一點關係。

女：你口口聲聲都離不開「怎麼」。我真有點嫉妒。

我：你嫉妒好了。讓我把「怎麼」之與「什麼」相對的道理和用處講給你聽。「什麼先生」會把你從紐約的鼎沸的、叫囂的、嘈雜的、爭吵的街頭的地平線上，帶到「帝國大廈」第二層樓的窗前來。他會推開窗子跟你說「好孩子，怎就是這一座一百零三層大廈的第二層樓」。你看得出，這層樓跟地平線（普通稱作街頭的地平線）之間，只有一點點的差別。相距不過二十公尺。你聽見的同是嘈雜的聲音。你看見的差不多是同樣的景物。你看見下面蠕動的人群也不

註

1 漫哈潭，又譯曼哈頓（Manhattan），紐約之一區。

覺得離得遠。咱們上第三層吧。

女：（駭然）什麼？

我：「什麼先生」會回答你，「到第三層去，好孩子」說完馬上就上去了。現在你到了三樓了。高度既然略有不同，景物的觀感隨之略變。於是「什麼」便給你相當的解釋，把你領到四樓，五樓，一直到一百零三層樓……

女：哦，不是的。請你原諒我。他不會帶我到五樓，也不會再帶我上去了。

我：「什麼」是要堅持到底的，我絕不哄你。

女：這倒沒有關係。一到了四樓，我就輕輕地抓著他的領子，把他的頭推出窗檻，去望望「普通稱作街頭地平線」的地平線。這就完了。

我：不過，假定你願意跟著他走完了這一百零三層樓呢？那時候在這一種美景之前，你設想當時的情感又是如何？

女：我推想當時什麼情感也不會有的。

我：為什麼？又有什麼兩樣呢？咱們不妨看看究竟有什麼地方不同。你會按部就班地一步步爬上去。你隨時會知道你到了那裡，到了多高。你認清楚景物之漸進的變動。事實上，你對於這麼特殊的建築的每個細部必會了然明懷。為什麼你倒以為什麼情感也不會有呢？

女：我實在自己也不曉得，我只是不高興作如是想。

我：我可否談談「怎麼」把我們帶到這兒來的經過嗎？

女：請說吧。

我：我們到了街頭了。全城的人都為工作而奔波。不，不僅是如此。人們都奔竄著謀噉飯之地，追尋有「工作」可做的地方。「工作」可以使城內的每一個人有飯吃，有屋住，白天懷著希望，晚上可以安眠。衣食之對於他們，正好像水底的取珠人採到黑珍珠一樣的珍貴。人人心裡都怕耽誤時間，把飯碗打破了。無論是在他們的步履、舉止、表情、談吐之間，都有種怕人的緊張。幾分鐘要趕幾里路，一點不能差池的。人家想停步一秒鐘，偷空把自己的狂亂的速

度和太陽或風或海的穩靜的速度比一比，都不可以。人人都想壯壯自己的膽，所以彼此都懷著鬼胎，虛張聲勢，強作歡笑。

好像這許多表現還嫌不夠似的，一切人工的發聲的工具都充塞人們的耳膜。鉸釘、號角、鈴聲、齒輪的磨軋、節動機的雷鳴、號笛、銅鍵與汽角——這許多聲音都似乎是帶著沉著的節奏在吶喊，「做工去——，馬上就去。做工去——，馬上就去。」她像音樂中的四分之二拍似的反覆地鬧個不停；而且音量愈來愈響。我們就是這節奏中的一部分。我們走得更快。我們呼吸得也更快。無論你對我說什麼話，你會說得像無線電碼似的一剎便過去了。我也用同樣的速度回答你。後來我們到了「帝國大廈」的門首，我們覺得自己差點換不過氣來。我們要擺脫街頭湧動的人海中的臂膀、腿子、面孔、跑到屋子去，是不大容易的。這不免要費點氣力，可是我們總算辦到了。

剎那間我們已經到了電梯的小廂裡，好像是用刀子切斷了似

的，離開後世的塵世了。我把這種感覺譬諸於一段交響樂的「最強音」【1】為一個指揮者的最高明的手勢所切斷，換上小提琴的溫雅的「漫長音」【2】。這種感覺延長到什麼時候，我們都不知道。我們是孤獨的。我們從空間中隔絕了。我們再換電梯。我們又隔絕了。這一百零三層之昇騰的剎那簡直像眼睛閃爍了兩下。差不多有兩秒鐘的光景，什麼聲息都沒有——一切都很恬靜。門開了。我們就到了這裡，賴人類的天才浮動於半空——賴人力勞動的成果得以與塵世隔離了。

順目力之所及，只見空間在流動，頗有遊目馳懷之樂。我們毫不受什麼指示命令，範圍所拘束。我們像是從斯克里亞平的《序曲》【3】的調子裡脫身出來，從他那八分之十五拍的沉鬱的迷惑的調

註

1 「最強音」（Forte Fortissino）。

2 「漫長音」（Soptenuto）。

3 斯克里亞平（Scriabine, 1892-1915），俄國音樂家，《序曲》（Prolade）為其名作。

子裡突然跳上一片闊的、浮動的飛氈上，漸漸飛入空中接觸到和風的節奏，聽著它按著協調的間距吟唱著「空間」這個字。我們的精神在昇騰的一剎那中離去苦惱，飄飄然羽化而登仙。

女：而眼睛轉瞬間的昇騰的「剎那」之所以能夠產生這種驚人的效果，就是全靠了「怎麼」。

我：對我們的事業。

女：（慢慢的想）對什麼重要呢？

我：是的。

女：你不應該感謝嗎？難道你還看不出「怎麼」的重要性嗎？

我：對我們的事業。

女：你當真是這個意思嗎？

我：像我跟你講笑話時一樣的當真。

女：我怎麼曉得呢──也許是真的。總而言之，「怎麼」──真像是開玩笑。

我：你想不想跟「怎麼」定一個學術的、陳套的、通俗的名字呢？

女：自然高興的。

我：「節奏」。

女：（她流露可愛而有風趣的本色。）我在什麼地方聽見過這個名字的

　——可從來沒有這樣感到興趣。

我：我又何嘗不是呢。達爾克樂茲[1]告訴過我許多節奏與音樂、舞蹈之
關係的話，這些藝術都是以節奏為主要而中心的元素。我有本書是
談建築的節奏的；英文並沒有譯本。研究這一種一切藝術所共有的
偉大要素的，就只有這兩條可靠而實際的途徑。批評家也偶然在繪
畫與雕刻方面提到節奏，可是我從來就沒有聽見它解釋得清楚。在
演劇方面，是用「速律」（Tempo）這個術語來替代的，可是它跟
節奏並無關係。要是莎士比亞碰到了這兩個傢伙，他說不定這樣寫：

　　節奏是——一切藝術的驕子。

　　速律是——它的私生兄弟。

註

1　阿爾克樂茲（Jaques Dalcroze）法國著名美學家，專研究節奏藝術，近代舞臺裝置的先進
阿波亞受其影響至深。

女：了不起。現在我很想要知道它們兩方面全部的真相。

我：我花了很多時間努力想給「節奏」下一個定義，使它能夠應用到一切藝術方面，說來也許你是不會相信的。

女：你成功了沒有？

我：還沒有。我現在擬定好的最相近的解釋是，「節奏是一件藝術品中所包含的一切不同的要素之有次序的、有節奏的變化——而這一切變化一步一步地激起欣賞者的注意，一貫的引導他們接觸藝術家的最後的目的。」

女：未免嚴酷了一點。

我：因為這不過是一個思想的開端而已。我並沒有講定說是最後的定義。我請你思考一下，再找一個好一點的。也不妨跟你的朋友討論。我們大家都曾感激的。同時，我倒希望你指謫我的見解。這可以使我有機會為自己的見解辯證。

女：好的。首先你就說「有次序而有節度的」──可是假定我現在創造的是「渾沌無涯」又怎麼能夠「有次序而有節度的」呢？

我：你把「變化」這兩個字忘了。假使你的藝術品，「渾沌無涯」，真是這樣的，那麼它裡面一定包含著許多衝突的動作。憑你的蓬勃的天才之所至，這些動作無論怎麼樣沒有次序，也只好隨你自己去支配。但是從一個動作到第二個之間的「變化」一定要有次序的。而這一點真是只有天才才能夠做得到。假使你沒有忘記米開蘭基羅【1】在西斯坦教堂的壁上所畫的壁畫，你總記得從地板一直望上去，它給你的是「渾沌無涯」的整個印象，是創作的模範。你又不妨拿這些畫的翻版攤在桌上看看。只看一眼你就會相信，這片「渾沌無涯」是由這張畫本身所包含的一切要素之最「有次序而有節度的」變化構成的。

註
─────
1 米開蘭基羅，又譯米開朗基羅（Michelangelo, 1475-1564）義大利畫家兼擅雕刻建築。

女：我記得。你說得不錯。不過我還有點猶豫。「變化」又作何解呢？是指變動嗎？

我：不，不是變動。乾脆就是變化。也許我可以用別的例子把我的意思說得明白一點，你還記得起里安納杜（按：又譯李奧納多・達文西）的《最後的晚餐》[1]這張畫嗎？

女：記得。實在是好。我把畫面上的所有的手的動作都研究過了，我由衷的理解這些動作，而且能夠把全部的手的姿勢很自由而自然的運用起來。

我：那麼好極了。我們要談的要素也就是手。畫上的手一共有二十六個部位的變化。有二十三隻手是看得見的，三隻手是看不見的。要是你能夠由衷的理解這一切的部位，又能夠很自由地從一個部位變化

註

1 《最後的晚餐》為里氏名畫，寫耶穌為猶大所出賣，與其十二門徒在晚餐桌前作別。

到別個，把每一次變化所含有的意義傳達出來，你可以說是把握到
這一幅特出的傑作的節奏了。

女：過去鄧肯[1]所致力研究的，現在恩泰絲繼續努力，以求貫徹的，不
就是這一點嗎？

我：正是。

女：我明白了。不過還有一個問題要請教。在《最後的晚餐》的畫布
上，手是變化的，但同時也是靜止的。你怎麼可以把「節奏」應用
到靜止的東西上呢？「節奏」不是指動態的嗎？

我：這倒是沒有限度的。冰川在一個世紀內不過移動兩英吋，而燕子在
一分鐘內可以飛兩英哩──它們都同樣有節奏。你要把這個信念從
冰川推展到理論上的靜態，從燕子推展到理論上的飛躍。節奏都把
它們包括在一起，寄託在它的範圍內，換言之，「存在」就有節奏。

註
─────────
1 鄧肯（Isadora Duncan），為美國最大的舞蹈家，志願建立新古典的舞蹈。

女：所謂「要素」又作何解呢？

我：這很簡單。就是音調、動靜、形式、字句、動作、色調──也就是形成一件藝術品的一切素材。

女：假使你是在畫布上用顏色，你又怎麼樣去運用「有次序的，有節奏的變化」呢？

我：就拿加恩士波洛的《藍孩子》[1]這幅畫做例子。畫的主色是藍色。它改變了不知多少次。每一次變化都很簡潔，差不多一點痕跡都不露出來。它是有次序的。有許多許多的摹仿者都想把藍色彩料的用量忖度出來。他們總是失敗了，但這絕不是說畫的用色是沒有節度的，因為作者早就把這點做到了。

女：就拿這個例子說下去吧。藍色的變化怎麼能夠「一步一步地激起欣賞者的注意」呢？

註

1 加恩士波洛（Guinsborough, 1727-1788），為英國畫家，《藍孩子》（Blue Boy）為其名畫。

我：就是想引起欣賞者的好奇心，去注意畫裡「不用藍色」的景物。

女：你是指……

我：……指藍孩子的蒼白的、瘦削的、灰黃色的面孔。

女：不錯。同時也就是這一個孩子的臉上「接觸到藝術家的最後的目的」。

我：你倒跑到我的前面先下結論嗎？

女：假使我不喜歡搶著說收尾話，那我簡直不算是個女人。

我：我只好讓你相信你是勝利了。

女：你說「讓我相信」，是什麼意思？

我：我還沒有把「節奏」的道理完全告訴你啦。

女：哦，沒有什麼。這不過說，我還有許多許多的收尾話可說罷了。

我：我們希望的不外是如此。

女：我確信一定是如此。要使你相信我不吹牛，我甚至還有幾句「開

場」話要說呢，這裡就有一句。當我在班子裡和百老匯街[1]演戲——你要留神，是正式的演戲——的時候，我覺得「速度」這種老套的成規很有用處。你剛才說過它虛濫不當。不過事實上，當我沒有辦法的時候，有好多次還虧得它把我救回來的。

我：（哦，我真高興！）是的——的確是這樣——當你沒有辦法的時候，你不過想把難關蹉跎過去，直到你想到辦法為止。真希奇。我在演出裡幾次看到有些演員心目中絕不抱著一定的見解去演戲，因為我從他們演的三幕戲所見到的一切的要素就只有「速律」和「抑揚頓挫」——這也是渡他們過難關的第二個救星。（我很幽默地拍拍她的肩。）親愛的好友，別忘了後面幾句話。

女：你真刻薄。在班子裡，那些可憐的演員哪裡有什麼時間或機會去想辦法呢？

註
————

1 百老匯街（Broadway），為紐約舞臺與電影市場的中心。

我：別聽他撒謊。你要他把劇中情節輕描淡寫的摘錄下來。要他用很忠實的態度逐漸揣摩它——只要時機一到，他便會觸機想出來怎麼樣的辦法。這種事在人生中也常常碰得到的。你會遇著一位你明知不在本地的朋友，你會遇見一個你不願意看見的人，在那個時候，你便會自然而然地一顯身手了。那時你會受了暗示，把自己的答案也找出來了。總而言之，這就是劇作者向你所要的東西。他要你對他的暗示提出自然流露的答案。

女：可是這種自然流露性又往哪兒去找呢？

我：是用節奏的靈活的官覺去找。可是絕不是用「速律」，因為它只限於慢、中和快這三種，未免是太狹窄了，從另一方面言，節奏有一種無窮的、永恆的韻調。一切創造的東西都是賴「節奏」而生存，以有限而轉化為無窮的演進而生存。試拿這段臺辭做例子：

『你的確是撒謊；因為人家都叫你做爽直的凱[1]，快活的凱，有時候又叫做該詛咒的凱；不過，凱啊，基督國度中最好看的凱，凱家的凱，我高貴嫻雅的凱，因為珍饈盡是可口的[2]；是以，凱啊，慰藉我的凱，就收容了我吧；——我在每個城裡都聽見人家讚美你的溫柔，傳誦你的德性，稱道你的美麗，——不過還沒有你本人所有的那麼的動人——我忍不住要求你做我的妻子。』

你知道，這一段是《訓悍記》第二幕第一場的戲。假使一個演員沒有「節奏」的感官，這段臺辭可以說得非常呆板，非常單調。

註 ——

1 凱（Kate）為《訓悍記》的女主人公。凱為凱塞琳娜的簡稱。本節為男主人公帕脫魯秋奧初次與凱會見的讚辭。帕問她是否名凱，她否認，是以帕說她說謊。

2 「嫻靜」（dainty）的複數意為「珍饈」（dainties），凱與「可口」的語音相近。此句劇辭的意義是因字音而變的。

什麼速度或「速律」都無法補救。他唸得愈快，也愈顯得笨拙。

不過我以前聽過有一個懂得節奏變化的價值的演員唸過這段臺辭，他

從「爽直的」變到「快活的」；從「該詛咒的」變到「最好看的」；

從「凱家」變到「高貴嫻雅」；這樣的一直變下去。我敢說我生平

從來沒有聽見過唸得這些簡練的臺辭。它簡直像一片變化千萬的崩

雪；又像是一服恭維得到的良劑——從演技方面講可說是簡練而節度到

極點。還有，哈孟雷脫的劇本裡，國王克魯底亞士的第一段獨白，

也是鑑別「速律」與「節奏」的不同之最顯明的例子。原文是：

　　　『啊，我的罪惡是定了，連上天也嗅到我的罪惡的氣息；這

　　種弒兄的大罪，要受原始時代長老的詛咒【1】——我的祈禱的

　　心願雖然跟意志一樣的敏銳，可是我又不能祈禱：我的堅強

註
——
1
本段見該劇三幕三場。《聖經》上說該隱弒兄受詛咒。

的意念敵不過我的更堅強的罪孽；於是，我就像一個人同時

幹兩椿事一樣，只好呆然站著不知道要從哪一椿先下手，結

果兩方面弄得一無所成。……』

你花些功夫研究它一下。現在你明白了嗎？

女：有一點我看到了。我的匆忙的時間又要添上許多實習的工作了。

我：唔，你喜歡講收尾話的——該怎麼說法呢？

女：無論什麼東西，只要使我能夠『一步一步地激起我的欣賞者的注意』的，都不要放過。

我：了不起。你真是一個欣然就範的稚子。既然這樣，事情是很簡單的。就演員地位而言，所謂養成一種節奏的感官的工作，不外是指無論他在生活中突然碰觸哪一種節奏，他都能自由地盡量地湊合它。換言之：不要與你所接近的一切節奏相隔膜。

女：不過要做到這一步，非得先把節奏究竟是什麼這一點弄清楚不可。假定我是個「節奏聾」的人，或者照你說，是感不到節奏的人，便怎麼樣呢？我又有什麼辦法呢？

我：『你到尼姑庵去吧，走；快點。再會吧。』[1]

女：哦，別這樣說——我自己覺得的確沒有節奏的感官。

我：你錯了。宇宙間沒有一塊石子會欠缺節奏的感官的。也許有少數演員是這樣，不過是太少了。每種正常的生物都有的。有時候留在一種潛伏狀態中沒有發展，這是事實。不過只要花一點功夫就可以把它引導出來。

女：現在不要跟我為難了。乾脆告訴我怎麼辦。

我：不要催我。因為這樁事是太簡易而通俗了，要解釋起來倒是最大的難題之一。嬰兒養下來了便流露節奏。他呼吸了。這是「大自然」

註
───
1 《哈孟雷脫》三幕三場。哈罵奧翡麗亞語。

賦予萬物的一個公平的開端。繼著這開端的，是發展。第一是走路，第二是言語，第三是情感。每一步路，每一句話，每種情感都是生生不息的變化下去，每一方面都有同樣的歸依，都有一個最後的目標。這都是節奏（自覺的節奏）的第一水準。當外力把它們的節奏反映到你身上來，也就有了第二個水準。這是指當你跟別人一起或是為著別的人去走路、舉動、應接的時候。當你照著規矩走路；跑上幾步去迎一個朋友；或者跟你的敵人握手的時候。當你的話回答別人的話，深深的打動了你，或者是你依然不為所動的時候。當你的情感成為別人情感的直接的反應和結果的時候。

女：第三個水準又怎麼樣呢？

我：就是當你能夠操縱、能夠創造自己節奏跟別人的節奏的時候，這是至善，這是究極。但不要忙著做到這一點，初學的一定要從第二步動手。在開始的時候，一定不能任他做得過多，他份內要做的就是隨時留意在實生活中一切節奏的流露把它們儲藏在腦府裡。至於各

種不同的節奏所產生的不同的結果，應該加以特別的注意。最好是從音樂方面下手，因為這裡的節奏是最鮮明的。到音樂去；只要你高興，就是街邊的小風琴，也是一樣見效的。不過你得用全副精神去聽，把心懷放開，任隨音樂的明確的節度支配著你。音樂給你帶來了情感，你就把你自己整個的貢獻給情感。讓情感跟音樂的變化而變化，總而言之，要凝神以應變，你要跟別的藝術合致，追隨著音樂；你要跟一切日常的事遇合致，追隨著節奏的流露。

女：（聽得出神了，當她發現二加二等於四的時候，老是這樣的。）現在我明白了。你說的就是我在這裡，在這高巔上所經過的情景。我把自己完全交給了千變萬化的節奏，它變得這樣的迅速，這樣的神妙。

我：變得這樣的動人心魄。就是一頭象受了這種變化的影響，也會站不穩腳呢。對你卻沒有多大的關係。

女：親愛的先生，謝謝你的厚意，這還不見得是你的收尾話吧。假使我有一個時間受過音樂陶冶以後，我又往哪兒跑呢？我又應該拿什麼東西做我第二個感應的對象呢？

我：噢，你連拔地數千尺「挾飛仙以遨遊」都已經感應到了。

女：噢，請你不要這樣說！

我：你感應著紐約街頭的節奏。你帶我跑得上氣不接下氣。

女：不過，我卻感應不到你的話的幽默。你的話反而把我弄糊塗了。

我：對不起，我又使你失望了。（我猜她是一本正經的）你感應了我的幽默的，因為你把你的聲音的力量，你的發言的速度，你的懇求的內容都改變了。你把你的節奏變化了。

女：以後也許我夠得上你的辯論。現在請你告訴我：假使我對於音樂方面能夠很自由而毫不費力地處理過去的時候，我又要留意什麼呢？

我：（她求得這樣懇切，因此我也脫不了自己說過的窠臼，把我的節奏改變了，我拖著她的手，把她帶到欄邊。）現在不要看我，我至愛

的朋友，你望著太空，用你內在的聽覺去聽。音樂，以及繼此而生的其他的藝術，將是把你接引到整個宇宙去之唯一的大路。裡面無論有什麼東西你都不要放過。聽聽海濤的聲音吧。用你的身體、腦子和靈魂，把他們的洶湧變化的瞬間都攝收過來。你要像狄摩西典尼[1]似的對著怒潮說話，第一步做過了以後絕不要軟弱下去。把你的說話的意義和節奏造成海濤永恆的共鳴。吸收它們的精神，跟它合致為一，那怕只有一剎那也好。在將來，我願意使你有表演宇宙文學的一切不朽的人物的能力。你可以用同樣的經驗去接觸森林、田野、河流、頭上有青天──然後再轉到都市裡，把你的精神移到它的聲響方面；像你剛才聽到它的活躍的騷音一樣。不要忘記一些恬靜的、夢一般的小城市──最要緊的，不要忘記你的同胞。他們生活過的中無論有什麼的變化，你都要關心留意。常常用你自己的

註

1 狄摩西典尼（Demosthenes）希臘雄辯家。

節奏的一種新的、更高的水準去反映這些變化。這就是生存、亘續和活動的關鍵，這就是宇宙——從一塊石子起到人類的性靈——全部的真相，戲劇與演員在這一幅大畫裡面只不過是演一個角色而已，不過，假使演員不變成其中的一個角色的時候，他就沒有辦法表現全部。

女：（深思且帶戚容）我真是苦。

我：為什麼？

女：以後幾個月不知又要忙到什麼樣子了。

我：是的，不過你以後就會知道『第二步怎麼辦』了。這不是聊可自慰嗎？

女：當然囉。我真是多虧了「怎麼」！我們走了好不好？

（我們走了，電梯很輕快地載我們下去。街頭吞沒了我們——而我們也改變了節奏了。）

新美學26　PH0131

新銳文創
INDEPENDENT & UNIQUE

演技六講

作　　者	理查德‧波列斯拉夫斯基
譯　　者	鄭君里
主　　編	李行工作室有限公司
責任編輯	蔡曉雯
圖文排版	楊家齊
封面設計	陳佩蓉

出版策劃	新銳文創
發 行 人	宋政坤
法律顧問	毛國樑　律師
製作發行	秀威資訊科技股份有限公司
	114 台北市內湖區瑞光路76巷65號1樓
	電話：+886-2-2796-3638　傳真：+886-2-2796-1377
	服務信箱：service@showwe.com.tw
	http://www.showwe.com.tw
郵政劃撥	19563868　戶名：秀威資訊科技股份有限公司
展售門市	國家書店【松江門市】
	104 台北市中山區松江路209號1樓
	電話：+886-2-2518-0207　傳真：+886-2-2518-0778
網路訂購	秀威網路書店：http://www.bodbooks.com.tw
	國家網路書店：http://www.govbooks.com.tw

| 出版日期 | 2014年4月　BOD一版 |
| 定　　價 | 240元 |

Printed in Taiwan

國家圖書館出版品預行編目

演技六講 / 理查德. 波列斯拉夫斯基(Richard Boleslawski)
著;鄭君里譯. -- 一版. -- 臺北市:新銳文創,
2014.04
　　面;　　公分. -- (新美學;PH0131)
BOD版
譯自:Acting : the first six lessons
ISBN 978-986-5716-05-9 (平裝)

1. 演技

981.5 103003339

讀 者 回 函 卡

感謝您購買本書，為提升服務品質，請填妥以下資料，將讀者回函卡直接寄
回或傳真本公司，收到您的寶貴意見後，我們會收藏記錄及檢討，謝謝！
如您需要了解本公司最新出版書目、購書優惠或企劃活動，歡迎您上網查詢
或下載相關資料：http:// www.showwe.com.tw

您購買的書名：＿＿＿＿＿＿＿＿＿＿＿＿＿＿＿＿＿＿＿＿＿＿＿

出生日期：＿＿＿＿＿年＿＿＿＿＿月＿＿＿＿＿日

學歷：□高中 (含) 以下　　□大專　　□研究所 (含) 以上

職業：□製造業　□金融業　□資訊業　□軍警　□傳播業　□自由業
　　　□服務業　□公務員　□教職　　□學生　□家管　　□其它＿＿＿

購書地點：□網路書店　□實體書店　□書展　□郵購　□贈閱　□其他

您從何得知本書的消息？

　　□網路書店　□實體書店　□網路搜尋　□電子報　□書訊　□雜誌
　　□傳播媒體　□親友推薦　□網站推薦　□部落格　□其他＿＿＿＿＿

您對本書的評價：(請填代號　1.非常滿意　2.滿意　3.尚可　4.再改進)

　　封面設計＿＿　版面編排＿＿　內容＿＿　文／譯筆＿＿　價格＿＿

讀完書後您覺得：

　　□很有收穫　□有收穫　□收穫不多　□沒收穫

對我們的建議：＿＿＿＿＿＿＿＿＿＿＿＿＿＿＿＿＿＿＿＿＿＿

＿＿＿＿＿＿＿＿＿＿＿＿＿＿＿＿＿＿＿＿＿＿＿＿＿＿＿＿＿＿＿

＿＿＿＿＿＿＿＿＿＿＿＿＿＿＿＿＿＿＿＿＿＿＿＿＿＿＿＿＿＿＿

＿＿＿＿＿＿＿＿＿＿＿＿＿＿＿＿＿＿＿＿＿＿＿＿＿＿＿＿＿＿＿

11466
台北市內湖區瑞光路 76 巷 65 號 1 樓
秀威資訊科技股份有限公司　　　收
BOD 數位出版事業部

∙∙

（請沿線對折寄回，謝謝！）

姓　　名：＿＿＿＿＿＿＿＿　年齡：＿＿＿＿　性別：□女　□男

郵遞區號：□□□□□

地　　址：＿＿＿＿＿＿＿＿＿＿＿＿＿＿＿＿＿＿＿＿＿＿＿

聯絡電話：(日)＿＿＿＿＿＿＿＿＿＿＿(夜)＿＿＿＿＿＿＿＿＿＿

E-mail：＿＿＿＿＿＿＿＿＿＿＿＿＿＿＿＿＿＿＿＿＿＿＿＿＿